Guitar magazine ［吉他雜誌］

附 **線上影音**

只要猛烈練習1週！
掌握吉他音階的運用法

海老澤祐也 著
Yuya Ebisawa

梁家維　張芯萍 翻譯

 典絃音樂文化國際事業有限公司　**Rittor Music**

文：編輯部

將生命與靈魂注入音階中，超越了理論的Know How書

非常感謝您手上拿著這本書。本書是「為了有效活用音階，以一個星期為練習單位的每日練習計劃」。

●

說的較誇張一點，音階並非只是單純的聲音排列而已。若只依其序列，照章行事地使用在吉他彈奏上，是無法成為真正的「音樂」。必需將之確實運用，才能彈出活跳跳、新鮮的 SOLO 來。

因此，最重要的是，要將「獨奏的旋律」、「富有起伏的節奏」、「為樂句帶來情感的推弦或滑音等技巧」、「演出緩急的長音與速彈」……等等諸多元素結合，將之實踐在"唱法／聲音表現＝運用法"上。

關於如何具體地實現上述觀點，本書的編寫方式是：先以 2 小節易懂的短樂句讓你徹底記得各個音階的唱音及聲韻表現，之後再輔以彈奏 8 小節的實踐性 SOLO。這樣便能有效率地學會音階的運用方式。

●

老實講，單以一本書是無法學到音階的所有內容。坊間的音階教材大抵都是以出示指板圖來徹底介紹樂音的排列，或都是陳述一些音樂理論的東西。而本書則是以「從音階裡生出帥氣的 SOLO，不需要理論的超實踐型 Know How 書」為本。

因此，不論你有沒有看過其他的音階教材，都可以將本書跟其他教材一起併用。因為，這些全都是吉他手所應該要涉獵的內容。

●

這是本無論你是原創派樂手或是 COPY 派 Player 都值得推薦的一本書。請好好的活用本書，自在地運用音階，享受吉他生活吧！

本書的特點

◎ 1 週 1 種，合計學習如何運用 21 種音階！

◎ 週一～週六以每天 2 小節的樂句，記得音階的唱音及聲韻表現！

◎ 以週日的 8 小節 SOLO，體會如何將音階實際運用在演奏中！

◎ 不需要理論！用心與知覺來記住如何將音階實際運用於 SOLO 中！

本書所介紹的 21 種音階

五聲音階（Pentatonic Scale）系列

小調五聲音階（Minor Pentatonic Scale）
大調五聲音階（Major Pentatonic Scale）
混合五聲音階（Mix Pentatonic Scale）

大調音階（Major Scale）系列

伊奧尼安音階　（Ionian Scale）
米索利地安音階（Mixolydian Scale）
利地安音階　　（Lydian Scale）
利地安 7th 音階（Lydian Seventh Scale）

小調音階系列（Minor Scale）

艾奧里安音階　（Aeolian Scale）
多利安音階　　（Dorian Scale）

和聲小調音階（Harmonic Minor Scale）
旋律小調音階（Melodic Minor Scale）
弗里吉安音階（Phrygian Scale）
洛克里安音階（Locrian Scale）

延伸音階（Tension Scale）系列

變化音階　　（Altered Scale）
全音音階　　（Whole Tone Scale）
減音階　　　（Diminished Scale）
聯合減音階　（Combination of Diminish Scale）

民族音階系列

西班牙 8 音音階（Spanish 8 notes Scales）
琉球音階　　（Ryukyu Scale）
平調子音階　（Hirazyosi Scale）
匈牙利音階　（Hungrian Scale）

頁面的構造　基本上 1 個音階有 6 頁。來介紹其組成要素吧！

表示重要度 / 必須度。
黑色星星越多越重要。

在搖滾、流行、爵士、藍調 4 種樂風中的
出現頻繁度，用 5 個層級來表示。

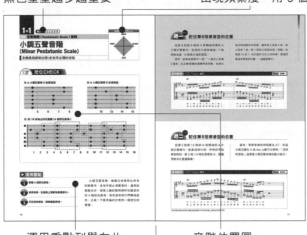

運用重點列舉在此　　　　音階位置圖
　　　　　　　　　　　　●是 A 音

週一～週六 6 天中以簡短的樂句，學習音階的唱音及聲韻表現。
「週三 / 週四」、「週五 / 週六」也會出現以 2 天為單位，來徹底學習這練習的情形。

週日是學習如何將前六日之所學，
應用在 8 小節的 SOLO 中。這些
樂句都有 Video 的有聲示範。

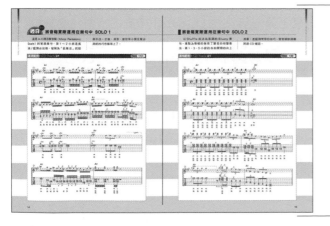

本書揭載的所有樂句示範，音階的主音都是 A，
「A ○○音階」（延伸音階系的某些部份除外）。會以
第 6 弦第 5 格 / 第 5 弦第 12 格的 A 音為主音的樂
句做為練習範例的原因，除了這些音型應是吉他手
最為熟悉，且必備之外，也可以藉此去除你「現在
自己正在彈什麼音階？」這種不安感。請抱著「我正
在彈 A ○○音階！」的這種自覺，安心地跟著本書，
一起學習如何應用各種音階來彈奏 SOLO 吧！

※ 本書中所有音階的起始音：主音（Tonic），會以根音乙詞來替代。

※ 關於音階的特性音，也會以特徵音作表示

※ 譜面上不會特別標示出哪些樂句是用 Shuffle 或 Swing 等躍動拍法來彈。其細節請聽附錄 Video 確認。

Guitar magazine | 只要猛烈練習1週！
掌握吉他音階的運用法

c o n t e n t s

1 五聲音階（Pentatonic Scale）系列

1-1 小調五聲音階（Minor Pentatonic Scale）·············Video Track 01 ···· 10

- 週一 記住第6弦根音型的位置
- 週二 記住第5弦根音型的位置
- 週三 記住其他兩個位置
- 週四 使用滑音，寬把位移動範圍樂句
- 週五 記住必練的一熟悉"推弦位置"
- 週六 使用了Blue Note的Bluesy樂句
- 週日 將音階實際運用在樂句中SOLO 1
 將音階實際運用在樂句中SOLO 2

1-2 大調五聲音階（Major Pentatonic Scale）···········Video Track 02 ···· 16

- 週一 記住第6弦根音型的位置
- 週二 記住第5弦根音型的位置
- 週三 了解與小調五聲的關係
- 週四 帶有推弦的樂句
- 週五 記住藍調必彈的複音/跳弦樂句
- 週六 記住鄉村音樂常用的樂句
- 週日 將音階實際運用在樂句中SOLO 1
 將音階實際運用在樂句中SOLO 2

1-3 混合五聲音階（Mix Pentatonic Scale）············Video Track 03 ···· 22

- 週一 記住第6弦根音型的位置
- 週二 記住第5弦根音型的位置
- 週三 混合五聲音階的常用句1
- 週四 混合五聲音階的常用句2
- 週五 大小調五聲切換的秘訣
- 週六 添加Blue Note吧
- 週日 將音階實際運用在樂句中SOLO 1
 將音階實際運用在樂句中SOLO 2

2 大調音階（Major Scale）系列

2-1 伊奧尼安音階（Ionian Scale）·····················Video Track 04 ···· 30

- 週一 記住第6弦根音型的位置
- 週二 記住第5弦根音型的位置
- 週三 感受著3度的練習樂句
- 週四 伊奧尼安的和弦內音琶音
- 週五 還原和弦的和聲樂句
- 週六 連音奏法（legato）帶動的橫向移動樂句
- 週日 將音階實際運用在樂句中SOLO 1
 將音階實際運用在樂句中SOLO 2

2-2 米索利地安音階（Mixolydian Scale）···········Video Track 05 ···· 36

- 週一 記住第6弦根音型的位置
- 週二 記住第5弦根音型的位置
- 週三 感受著「△3rd和♭7th」的樂句
- 週四 感受著大調五聲的樂句
- 週五 運用於Funky樂風中的米索利地安音階
- 週六 米索利地安的印度風樂句
- 週日 將音階實際運用在樂句中SOLO 1
 將音階實際運用在樂句中SOLO 2

2-3　利地安音階（Lydian Scale）················ **Video Track 06** ···· **42**

週一 記住第 6 弦根音型的位置　　　週五／週六 常用的利地安掃弦樂句

週二 記住第 5 弦根音型的位置　　　週日 將音階實際運用在樂句中 SOLO

週三／週四 有浮遊感聲響的樂句

2-4　利地安 7th 音階（Lydian Seventh Scale）··········· **Video Track 07** ···· **46**

週一 記住第 6 弦根音型的位置　　　週五／週六 Jazzy Lydian Seventh Scale SOLO

週二 記住第 5 弦根音型的位置　　　週日 將音階實際運用在樂句中 SOLO

週三／週四 感受「不完全終止」感的樂句

3　小調音階（Minor Scale）系列

3-1　艾奧里安音階（Aeolian Scale）················· **Video Track 08** ···· **52**

週一 記住第 6 弦根音型的位置　　　週五 必練的艾奧里安速彈樂句

週二 記住第 5 弦根音型的位置　　　週六 使用點弦的樂句

週三 帶有全音和半音推弦的樂句　　　將音階實際運用在樂句中 SOLO 1

週四 艾奧里安的吉他節奏　　　週日 將音階實際運用在樂句中 SOLO 2

3-2　多利安音階（Dorian Scale）·················· **Video Track 09** ···· **58**

週一 記住第 6 弦根音型的位置　　　週五 帶著「意外性」的多利安樂句

週二 記住第 5 弦根音型的位置　　　週六 Jazzy 利地安樂句

週三 以小調五聲為記憶基底來彈奏 Dorian Scale 樂句　　　將音階實際運用在樂句中 SOLO 1

週四 使用半音推弦的樂句　　　週日 將音階實際運用在樂句中 SOLO 2

3-3　和聲小音階（Harmonic Minor Scale）··············· **Video Track 10** ···· **64**

週一 記住第 6 弦根音型的位置　　　週五 和弦琶音為演奏內容的樂句

週二 記住第 5 弦根音型的位置　　　週六 注意著半音動作的樂句

週三 在一條弦上寬廣移動的新古典系樂句　　　將音階實際運用在樂句中 SOLO 1

週四 加入了持續音奏法的 SOLO 樂句　　　週日 將音階實際運用在樂句中 SOLO 2

3-4　旋律小音階（Melodic Minor Scale）·············· **Video Track 11** ···· **70**

週一 記住第 6 弦根音型的位置　　　週五 下行時使用 Aeolian Scale 的樂句

週二 記住第 5 弦根音型的位置　　　週六 以 16 分音符演奏為主體的旋律小調常用 SOLO

週三 注意著 G♯ 音的樂句　　　將音階實際運用在樂句中 SOLO 1

週四 注意著 F♯ 音與 G♯ 音的樂句　　　週日 將音階實際運用在樂句中 SOLO 2

3-5 弗里吉安音階（Phrygian Scale）·············· **Video Track 12** ···· **76**

〔週一〕記住第 6 弦根音型的位置　　　　〔週五／週六〕記住終止音的樂句

〔週二〕記住第 5 弦根音型的位置　　　　〔週日〕將音階實際運用在樂句中 SOLO

〔週三／週四〕感受♭9th＝B♭音的樂句

3-6 洛克里安音階（Locrian Scale）·············· **Video Track 13** ···· **80**

〔週一〕記住第 6 弦根音型的位置　　　　〔週五／週六〕記住著特徵音的低音弦節奏

〔週二〕記住第 5 弦根音型的位置　　　　〔週日〕將音階實際運用在樂句中 SOLO

〔週三／週四〕感受 Am7$^{(♭5)}$ 的 A 洛克里安樂句

4 〔延伸音階（Tension Scale）系列〕

4-1 變化音階（Altered Scale）·············· **Video Track 14** ···· **86**

〔週一〕記住第 6 弦根音型的位置　　　　〔週五〕爵士常用的下行樂句

〔週二〕記住第 5 弦根音型的位置　　　　〔週六〕彈奏和弦連接音階的音

〔週三〕"總之" 要意識著♭9th 與 ♯9th 的樂句　　〔週日〕將音階實際運用在樂句中 SOLO 1
　　　　　　　　　　　　　　　　　　　　　　將音階實際運用在樂句中 SOLO 2
〔週四〕指關節連按的樂句

4-2 全音音階（Whole Tone Scale）·············· **Video Track 15** ···· **92**

〔週一〕記住第 6 弦根音型的位置　　　　〔週五／週六〕感受著增和弦構成音的樂句

〔週二〕記住第 5 弦根音型的位置　　　　〔週日〕將音階實際運用在樂句中 SOLO

〔週三／週四〕感受異弦同格的樂句

4-3 減音階（Diminished Scale）·············· **Video Track 16** ···· **96**

〔週一〕記住第 6 弦根音型的位置　　　　〔週五〕Paul Gilbert 風的擴指和跨弦樂句

〔週二〕記住第 5 弦根音型的位置　　　　〔週六〕在下行半音的 7 和弦上 Jazzy 的使用

〔週三〕使用 dim7 組成音的樂句　　　　〔週日〕將音階實際運用在樂句中 SOLO 1
　　　　　　　　　　　　　　　　　　　　　　將音階實際運用在樂句中 SOLO 2
〔週四〕Yngwie 風的掃弦樂句

4-4 聯合減音階（Combination of Diminish Scale）······ **Video Track 17** ··· **102**

〔週一〕記住第 6 弦根音型的位置　　　　〔週五／週六〕暗記 A7 和弦指型的樂句

〔週二〕記住第 5 弦根音型的位置　　　　〔週日〕將音階實際運用在樂句中 SOLO

〔週三／週四〕運用 3 格一把位平行移動的樂句

5 民族音階系列

5-1 西班牙 8 音音階（Spanish 8 notes Scales）· · · · · · · · Video Track 18 · · · 108

週一 記住第 6 弦根音型的位置
週二 記住第 5 弦根音型的位置
週三／週四 感受佛朗明哥的輕重感的樂句
週五／週六 佛朗明哥風的和弦進行樂句
週日 將音階實際運用在樂句中 SOLO

5-2 琉球音階（Ryukyu Scale）· · · · · · · · · · · · · · Video Track 19 · · · 112

週一 記住第 6 弦根音型的位置
週二 記住第 5 弦根音型的位置
週三／週四 用三線琴樂風彈奏的樂句
週五／週六 與搖滾融合！
週日 將音階實際運用在樂句中 SOLO

5-3 平調子音階（Hirazyosi Scale）· · · · · · · · · · · Video Track 20 · · · 116

週一 記住第 6 弦根音型的位置
週二 記住第 5 弦根音型的位置
週三／週四 戰國時代風的搖滾節奏
週五／週六 以三味線風格彈奏的樂句
週日 將音階實際運用在樂句中 SOLO

5-4 匈牙利音階（Hungrian Scale）· · · · · · · · · · Video Track 21 · · · 120

週一 記住第 6 弦根音型的位置
週二 記住第 5 弦根音型的位置
週三／週四 活用跳躍一音半的樂句
週五／週六 活用連續間隔半音的樂句
週日 將音階實際運用在樂句中 SOLO

column

關於計算音程的單位：度數 · 28
可與本書一起使用的教材 · 50
錄音使用的機材介紹 · 84
可與本書一起併用的 3 本吉他教材 · · · · · · · · · · · · · · · 106

卷末附錄

以音程列表，方便背住音階 · 124

寫給所有的讀者

作者：海老澤祐也

　　英文單字並不是一一背起來就好，若不能從文章中弄懂其意思，馬上就會忘掉的。

　　從文章上下文的關聯來記的單字，因有確切地認知語輔助，所以能很有效率的記住。只靠字典或單字集的查找，就沒有辦法學到「活知識」。

　　吉他的音階訓練也一樣。只是將構成音的排列記起來，是無法彈出扣人心弦的SOLO 的。事實上，唯有充分地從音階的彈奏中去領略其輕重緩急的情感，前後樂音是怎樣串聯出關係，這才能稱為是第一次「記住音階」。

　　本書是將「難懂的話語」去除的超實踐型音階訓練書。讓你從各種音階的聲響裡、常用的樂句中去感受。如果有天實現了能夠憑藉自己的意志去控制樂句的感覺，你的吉他生活將會得到數倍於現今的快樂！最後，要在這裡表達對寫這本書時給予我珍貴建議的盟友 — 關宏先生感謝之意。

作者的個人檔案

海老澤 祐也

● 1985 年出生於東京。中央大學畢業後開始了吉他手生涯，參加過中川翔子、水樹奈奈、AAA、太空戰士 (Final Fantasy) 系列的錄音活動。也是作家兼指導者，寫過『針對吉他手的三階段集中訓練』等 2 本書，在關東 53 所教室開講的「Music School 之聲指南 (Music School オトノミチシルベ)」擔任代表，並刻於此講座的推廣活動中。

pentatonic scale

1 |五聲音階（Pentatonic Scale）系列

1-1 小調五聲音階　　Minor Pentatonic Scale

1-2 大調五聲音階　　Major Pentatonic Scale

1-3 混合五聲音階　　Mix Pentatonic Scale

 只要猛烈練習 1 週！
掌握吉他音階的運用法

1-1 重要度 ★★★★★

>>> 五聲音階（Pentatonic Scale）系列

小調五聲音階
(Minor Pentatonic Scale)

全樂風裡都常出現！吉他手必彈的音階

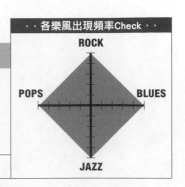

各樂風出現頻率Check

ROCK
POPS　BLUES
JAZZ

👉 把位CHECK

◎ A Minor Pentatonic Scale
第 6 弦根音型

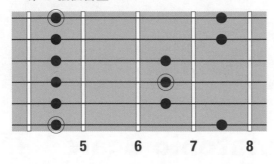

5　6　7　8

◎ A Minor Pentatonic Scale
第 5 弦根音型

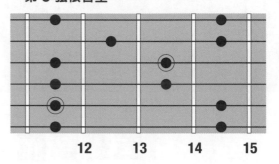

12　13　14　15

◎ 到 16 格為止的位置圖（4 個把位區塊）

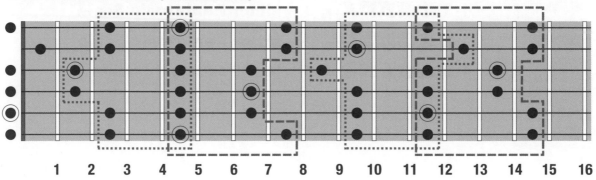

1　2　3　4　5　6　7　8　9　10　11　12　13　14　15　16

▶ 運用重點

掌握 4 個把位區塊。

使用滑音，在指板上寬廣地發展樂句。

交互使用推弦，彈奏豐富表情。

Minor Pentatonic Scale，被廣泛地使用在所有的樂風中，吉他手都必須要會的。運用的重點在於，記憶上圖的點與線所包圍起來的 4 個把位區塊，使用滑音將它們聯結起來。注意！不要有偏好於使用一個把位的習慣。

週一 Mon　記住第6弦根音型的位置

從第 6 弦第 5 格的 A 音開始所彈的 A Minor Pentatonic Scale 樂句。各弦的 5 格用食指，7 格用無名指，8 格用小指來按弦。

通常，就像這個樂句一樣，「1 條弦上各彈 2 個音」在五聲音階的彈奏時是常態，

也請注意利用這點來作記憶。還有第 6 弦第 5 格，第 4 弦第 7 格，第 1 弦第 5 格是和弦（音階）的根音（A 音）。自己創作 SOLO 的時候，要邊想著這些根音的位置，一邊創造樂句。

運用範例　線上影音 Video Track **01**　　Time 0:00~

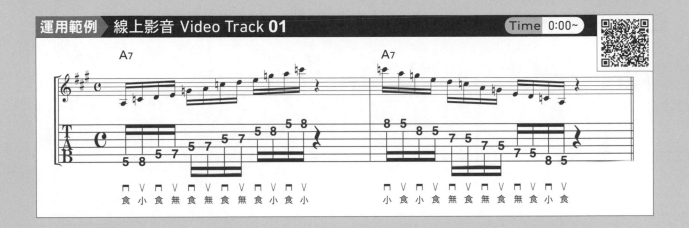

週二 Tue　記住第5弦根音型的位置

從第 5 弦第 12 格的 A 音開始的 A Minor Pentatonic Scale 樂句。從食指到小指，所有的手指都使用到。第 3 弦 14 格也是根音 A，請邊想著其位置邊彈奏。

還有，背景音樂的和弦雖為 A7，但這 Minor Pentatonic Scale 在 A 或 Am 上都可以使用。「泛用性很高」這便是小調五聲音階的最大魅力。

運用範例　線上影音 Video Track **01**　　Time 0:12~

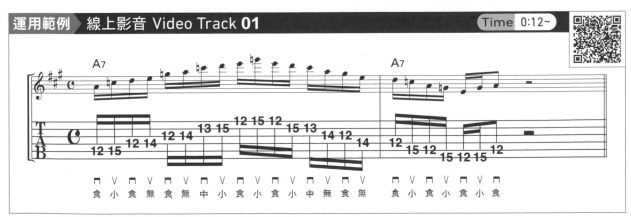

Video的播放起始時間可能因播放器的不同而與書上標註的時間不同。

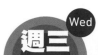
週三 ^{Wed} 記住其他兩個位置

特別重要的是第 1 小節中所彈奏的位置（右圖）。它常用來作為聯結第 6 弦根音型與第 5 弦根音把位之間的音型，請好好活用這個「橋樑」音型。參照第 10 頁的圖，也記住第 2 小節的另一音型的把位位置吧！

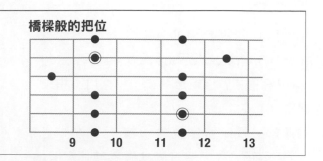

橋樑般的把位

運用範例　線上影音 Video Track **01**　　　Time 0:24~

週四 ^{Thu} 利用滑音，寬闊把位移動範圍的樂句

使用滑音在指板上滑動以連結不同音型位置的A Minor Pentatonic Scale上行樂句。能縱橫於各音型位置，便可以發展出音程差異很大的衝擊性樂句。記住第 10 頁的圖中圍起來的 4 個音型區塊，就能夠利用相同的概念，以滑音將各把位串接起來進行彈奏。

因滑音的使用，很容易打亂對已記憶好了的原音型的指型安排，要多注意如何將運指串接流暢！習慣了之後，也挑戰看看下行樂句吧！

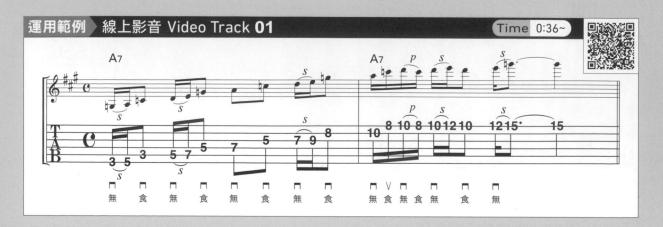

運用範例　線上影音 Video Track **01**　　　Time 0:36~

週五 (Fri) 記住必練的—熟悉〝推弦點〞位置

說「彈五聲就一定要會用到推弦」這種說法其實一點也不誇張。週一、週二所記的位置都有存在著慣用的推弦點。請一邊參考右圖中所標註的〝推弦點〞，試著挑戰、創作一些表現力豐富的推弦樂句。

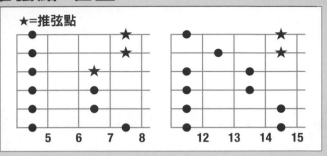

運用範例 線上影音 Video Track **01** Time 0:48~

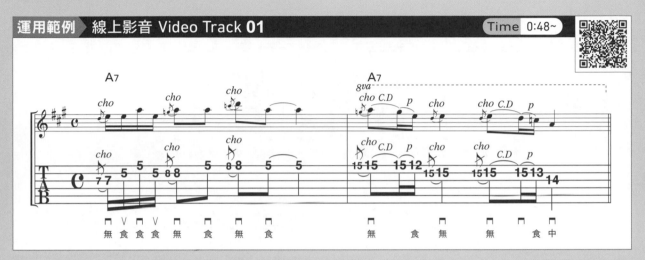

週六 (Sat) 使用了Blue Note的Bluesy樂句

A Minor Pentatonic Scale上的E♭（♭5th）音稱作「Blue Note」，加上此音之後，就可以作出經典的（老掉牙的）Bluesy味Solo。但這個音若拉得太長會產生與和弦不搭的感覺（因為 E♭ 不是和弦（音階）

內音），所以讓它的音長短一些是重點。

還有就是，將 Blue Note 搭入搥弦、勾弦、推弦、滑音等左手技巧中，會讓樂音的聲韻聽來非常對味，使用此音時請記得這點。

運用範例 線上影音 Video Track **01** Time 1:00~

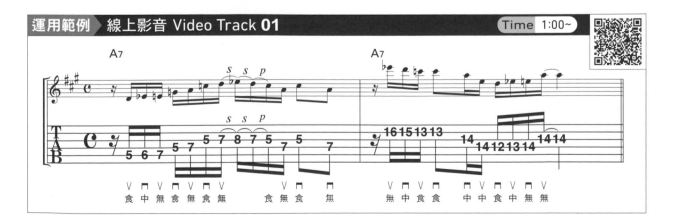

週日 Sun　將音階實際運用在樂句中　SOLO 1

　　這是 A Minor Pentatonic Scale 的實踐樂句。第 1～2 小節是搖滾／藍調必出現，被稱為「亂奏法」的經典手法。

之後，滑音、推弦等小調五聲必用的技巧也都用上了。

運用範例　線上影音 Video Track **01**　　　　　Time 1:12~

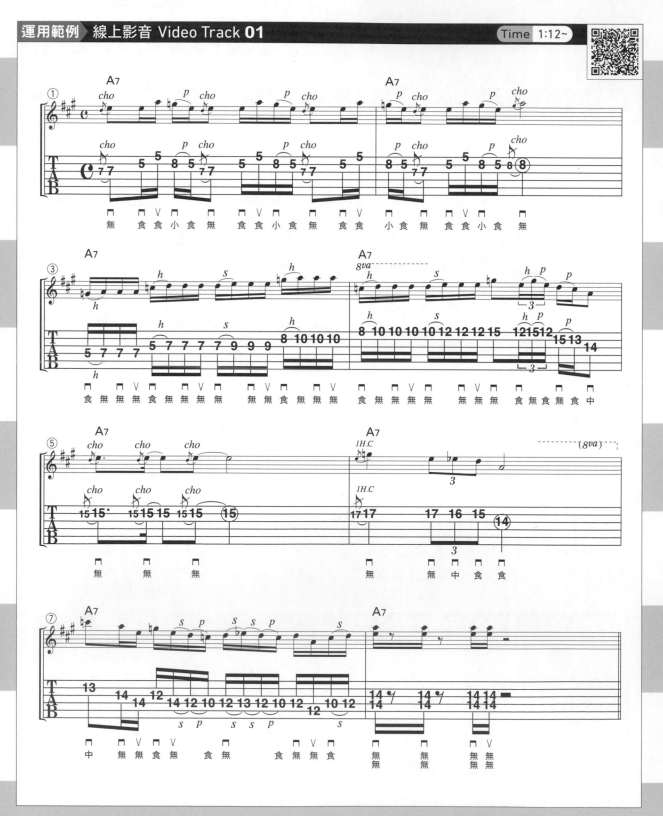

將音階實際運用在樂句中 SOLO 2

以Shuffle拍法為基調的Bluesy樂句。
重點為積極的使用了雙音的和聲奏法。
第1、3、5小節的各拍開頭的向上滑奏，

是藍調常用的技巧。聲音細節請聽附錄
Video 確認。

運用範例　線上影音 Video Track 01　　　　　Time 1:36~

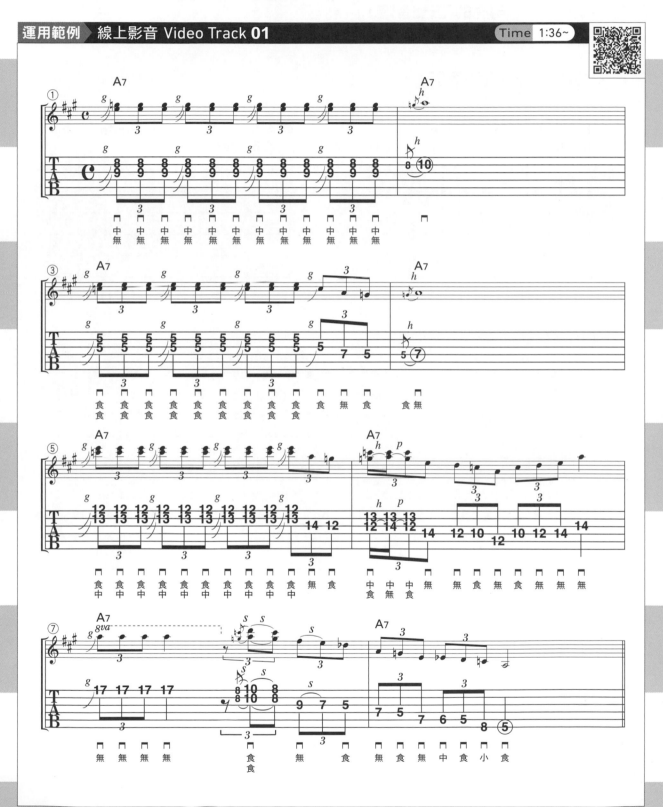

1-2

重要度 ★★★★★

>>> 五聲音階（Pentatonic Scale）系列

大調五聲音階
(Major Pentatonic Scale)

吉他手所必需的"明亮的"五聲音階！

・・各樂風出現頻率Check・・

ROCK / POPS / BLUES / JAZZ

👉 把位CHECK

◎ A Major Pentatonic Scale
第6弦根音型

4　5　6　7

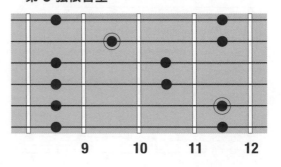

◎ A Major Pentatonic Scale
第5弦根音型

9　10　11　12

◎ 到16格為止的位置圖（4個把位區塊）

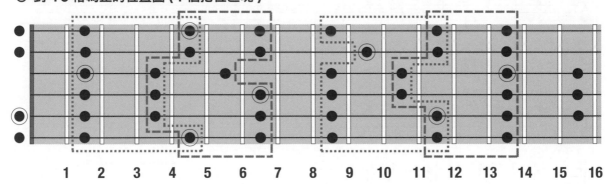

1　2　3　4　5　6　7　8　9　10　11　12　13　14　15　16

▶ 運用重點

POINT 1 把握與小調五聲的關聯性。

POINT 2 記住在藍調中必彈的句子。

POINT 3 寬廣地使用指板上的音。

　　跟有點土裡土氣的小調五聲比起來，Major Pentatonic Scale 是帶著明亮感的音階。將兩種五聲都記住的話，在藍調 Session 場合中會非常地有用！利用本章節好好地學會其運用法吧！

週一 Mon　記住第6弦根音型的位置

從第 6 弦第 5 格的 A 音開始彈奏 A Major Pentatonic Scale 的樂句,重點在於從中指開始按起音。

與 Minor Pentatonic Scale 比起來,運指稍微複雜一些。

Major Pentatonic Scale 是在民謠中也被頻繁使用的音階,有著牧歌那樣的明亮感亦是其特徵。

在彈響伴奏的 A7 和弦的同時,試著在其上彈出大調與小調兩種五聲音階,體驗一下它們不同的氣氛。

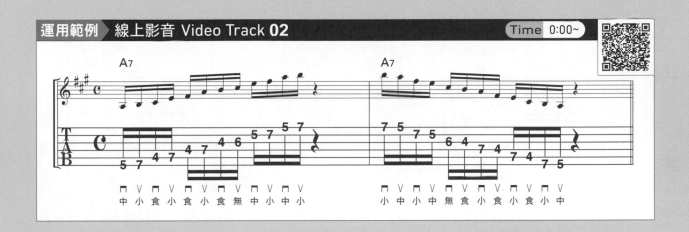

運用範例　線上影音 Video Track 02　　　　　Time 0:00~

週二 Tue　記住第5弦根音型的位置

從第 5 弦第 12 格的 A 音開始彈奏的 A Major Pentatonic Scale 樂句。七和弦做為背景的時候,大調或小調任一種五聲都可以搭配使用。很多人可能會覺得 Minor Pentatonic Scale 比較好彈,但在這邊也請務必要學會使用 Major Pentatonic Scale。

習慣這個樂句之後,請參考第 16 頁的把位圖,訓練自己能夠以滑弦的方式串連使用各把位上的 Major Pentatonic Scale。

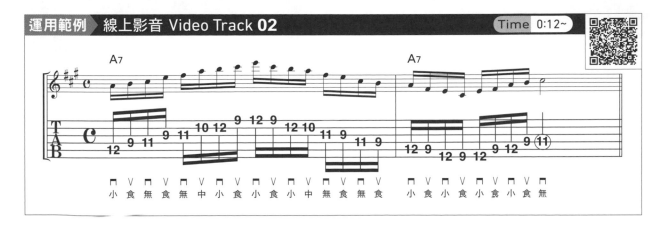

運用範例　線上影音 Video Track 02　　　　　Time 0:12~

週三 (Wed) 把握與小調五聲音階的關聯性

運用範例是 A Major Pentatonic Scale 的常用樂句，把位與第 6 弦第 2 格為根音的 F# Minor Pentatonic Scale 相同。

將 A Major Pentatonic Scale 的位置往前推 3 格就成為 A Major Pentatonic Scale 了（右圖）。

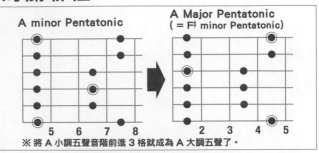

※ 將 A 小調五聲音階前進 3 格就成為 A 大調五聲了。

運用範例 線上影音 Video Track 02　　Time 0:24~

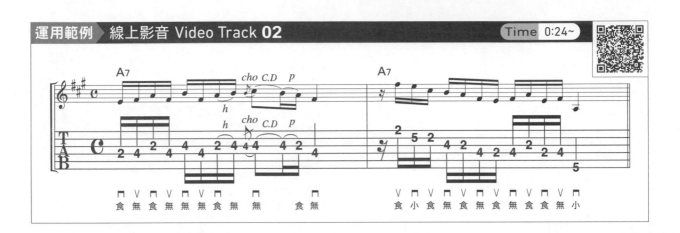

週四 (Thu) 交織著推弦的樂句

與 Minor Pentatonic Scale 相同，讓 Major Pentatonic Scale 中交織著推弦將可大大地拓寬音樂性的表現幅度。

這邊介紹的是不加入 Chock Down 聲音（推完弦後就把聲音切斷）的樂句。這是在藍調中很頻繁出現的技巧。將弦往上推到位後左手無名指的力量就放鬆，同時以右手的手刀部份觸弦做出正確的消音（mute）。

運用範例 線上影音 Video Track 02　　Time 0:36~

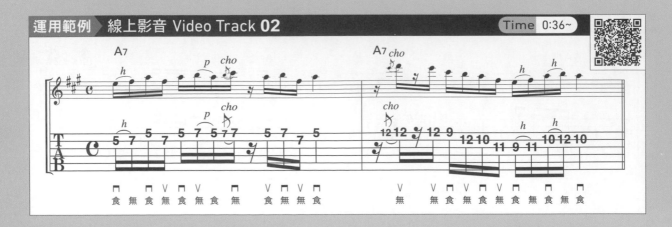

週五 ^{Fri} 記住藍調必用的雙音&跳弦樂句

第 1 小節是藍調必用的雙音滑音樂句。第 2 小節同樣也是必彈的跳弦樂句。這裡只使用 A Major Pentatonic Scale 的音。這個技法常用在藍調獨奏上，也可以用在背景伴奏做為「過門插音」，務必將其記住，並運用純熟。

在第 2 小節的樂句中，第 3 弦→第 1 弦的移動時，不要讓第 3 弦的聲音停掉！用彈分解和弦（Arpeggio）的感覺來彈奏即可。

運用範例 線上影音 Video Track **02**　　　Time 0:48~

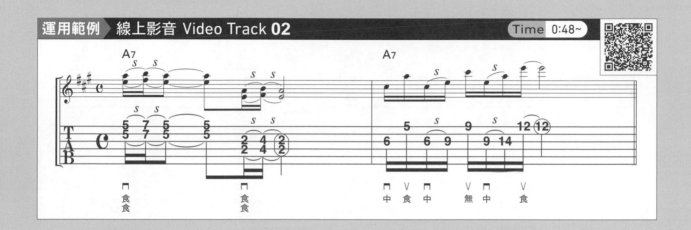

週六 ^{Sat} 記住在鄉村樂（Country）中的常用樂句

不止是在藍調中，Major Pentatonic Scale 也常常被使用在鄉村樂（Country）中。下面的運用範例是在鄉村樂（Country）中的 Major Pentatonic Scale 常用樂句。第 2 小節之中反覆的「第 2 弦第 5 格→第 7 格→第 1 弦第 5 格」的 3 音樂句，是鄉村樂中最常用的句子。

附錄 Video 中是以 120 的拍速演奏，為了要更有鄉村風味，請練習到能彈奏到 150 以上的拍速為止。

運用範例 線上影音 Video Track **02**　　　Time 1:00~

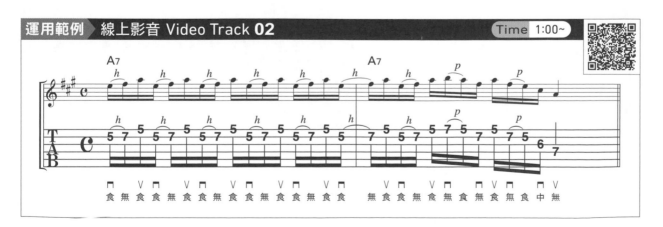

 週日 (Sun) **將音階實際運用在樂句中 SOLO 1**

在 8 小節藍調和弦進行上使用 A Major Pentatonic Scale 的 SOLO 樂句。推弦、雙音、跳弦、鄉村風樂句等週一～週六介

紹過的運用方法都用上了，請在此好好複習，使之成為自己的東西。

運用範例 線上影音 Video Track **02** Time 1:08~

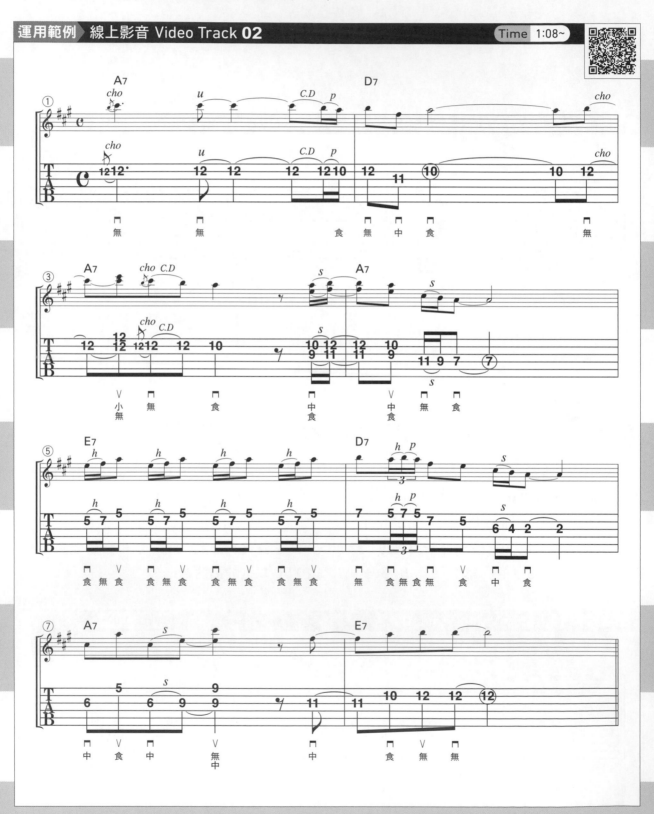

將音階實際運用在樂句中 SOLO 2

流行風的和弦進行樂句。就像流動的感覺一樣，心中謹記要以流暢的感覺來彈奏。因為是使用寬廣把位樂句，就藉由這個 Solo 來將所有的 A Major Pentatonic Scale 的掌握起來吧。

運用範例 線上影音 Video Track **02**　Time **1:28~**

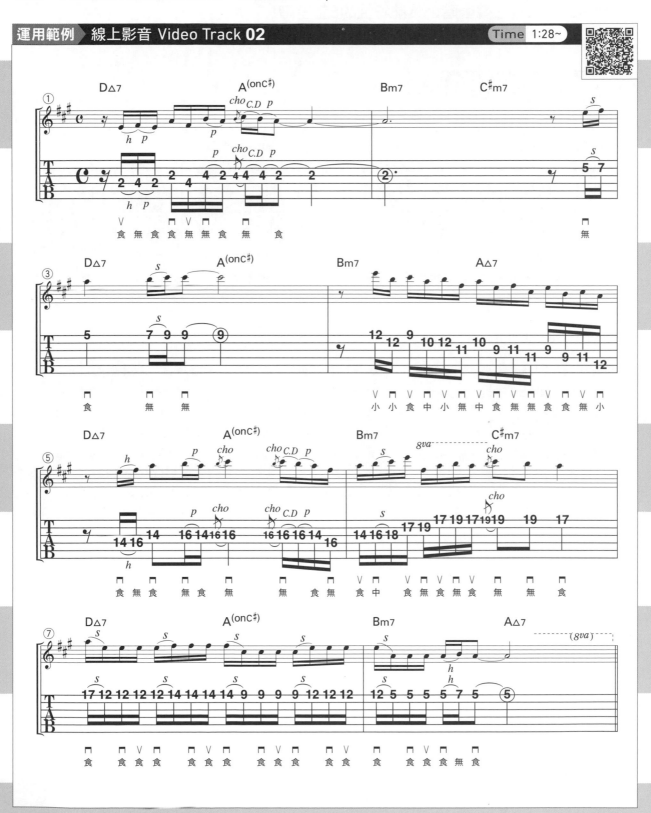

重要度 ★★★☆☆

· · 各樂風出現頻率Check · ·

>>> 五聲音階（Pentatonic Scale）系列

混合五聲音階
(Mix Pentatonic Scale)

結合小調與大調五聲音階，具前瞻性的8音音階！

👉 把位CHECK

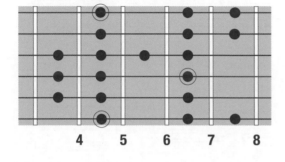

◎ A Mix Pentatonic Scale
第 6 弦根音型

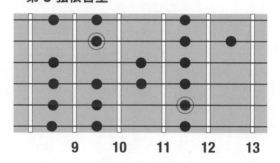

◎ A Mix Pentatonic Scale
第 5 弦根音型

◎ 到 16 格為止的位置圖（4 個把位區塊）

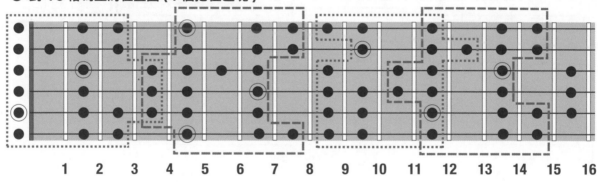

▶ 運用重點

 順暢的切換小調與大調五聲。

 記住「m3rd→△3rd」的轉換常用句。

 加進 Blue Note 使樂音的表情更豐富！

　　第 17 頁也有簡單的介紹到，面對 A7 和弦，A Major Pentatonic Scale 跟 A Minor Pentatonic Scale 兩者都可以使用。既然這樣就讓它們合體吧！兩個五聲音階合起來的 8 音音階就是 Mix Pentatonic Scale。要記住 8 個音有點累人，但用上述的想法，就能很容易的把常用樂句學起來。

週一 ^{Mon} 記住第6弦根音型的位置

從第 6 弦第 5 格的 A 音開始，使用 A Mix Pentatonic Scale 彈奏的樂句。Mix Pentatonic Scale 有其特有的 "歌唱表現方式"。因此，記住大量的常用句會比盲目地做機械性的練習實用。請時時將「把位圖」拿來當作參考。

再來，時常提醒自己是「正在彈大調還是小調五聲的音」，將是讓自己快速進步的捷徑（A 音與 E 音是兩種音階共同的音）。

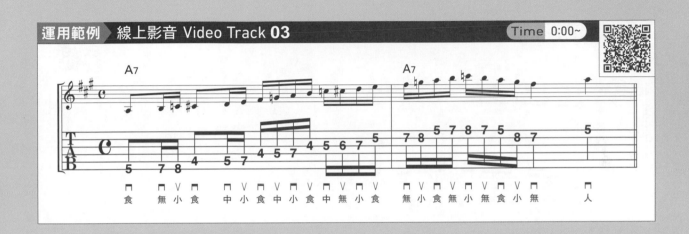

運用範例　線上影音 Video Track 03　　　Time 0:00~

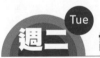

週二 ^{Tue} 記住第5弦根音型的位置

從第 5 弦 12 格的 A 音開始，使用 A Mix Pentatonic Scale 的樂句。B.B. King 就是其中一位很擅長使用混合五聲的吉他手。是很簡單，且滿載著高音樂養分，所有吉他手都必聽必學的。請一定要聽看看！

「LIVE AT THE REGAL」
B.B. King

🅖 B.B. King

運用範例　線上影音 Video Track 03　　　Time 0:12~

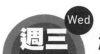

週三 Wed　混合五聲的常用句 1

使用 A Mix Pentatonic Scale 的常用樂句。請注意第 1 小節的第 4 拍跟第 2 小節的 2 ～ 3 拍。都是以「C 音→ C♯ 音→ A 音」的移動方式。這邊是以 A Minor Pentatonic Scale 的特徵音 C 音開始，經過 A Major Pentatonic Scale 的特徵音 C♯ 音，最後落在根音 A，是 A Mix Pentatonic Scale 必出現的移動方式。以音程的觀念來說的話是「m3rd →△ 3rd → 1st」（參照第 28 頁）。像這樣的常用句若能以滑音、搥弦、勾弦……等方式來順暢的彈奏的話會更好。

運用範例　線上影音 Video Track **03**　Time 0:24~

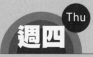

週四 Thu　混合五聲的常用句 2

第 1 小節是有效使用 A Mix Pentatonic Scale 的和聲樂句。彈伴奏或獨奏都可用得上的〝便利貼型〞樂句，一定要學會！不要讓第 3 弦的搥弦聲過小而埋沒在 2 弦與 4 弦的音之間，請在心裡請想著〝以稍微大一點的音量〞做搥弦的動作。

第 2 小節是在第 19 頁週五的單元曾登場的跳弦樂句的進化版。請注意不要讓 2 弦跟 4 弦的雜音混進來。

運用範例　線上影音 Video Track **03**　Time 0:36~

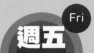

週五 ^{Fri} 大小調五聲切換的秘訣

　　第 1 小節是 A Major Pentatonic Scale，第 2 小節則是要一邊留意 A Minor Pentatonic Scale 的音一邊注意它是如何與 A Major Pentatonic Scale 組合成新樂句。

　　大調與小調五聲順暢切換的秘訣是，「以兩個五聲音階的共同音做為經過音」。在這個運用範例裡，第 1 小節的第 4 拍是兩個五聲音階的共同音。在兩個五聲相互切換的〝邊界〞放上共同音的話，就可以自然地在兩個五聲音階之間自由來去。

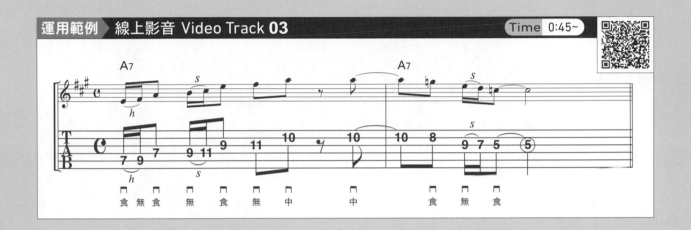

週六 ^{Sat} 添加 Blue Note 吧

　　在 Mix Pentatonic Scale 裡添加 Blue Note，可開闊樂句的音樂深度。這個運用範例裡第 1 小節第 1 弦 11 格和第 3 弦 8 格的 E♭ 音是 Blue Note(♭5th)。用半音移動的概念將 Blue Note 添加到 Mix Pentatonic Scale 裡就如同在食物加入調味，將使樂句更添美味，請一定要學會，變成自己的東西。

25

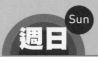

週日 Sun　將音階實際運用在樂句中 SOLO 1

奇數小節彈 A Minor Pentatonic Scale，
偶數小節彈 A Major Pentatonic Scale。
重點是盡量以較近的把位做五聲的切換。

好好把握兩個五聲音階在指板上的位置
彈奏吧！

運用範例　線上影音 Video Track 03　　Time 1:07~

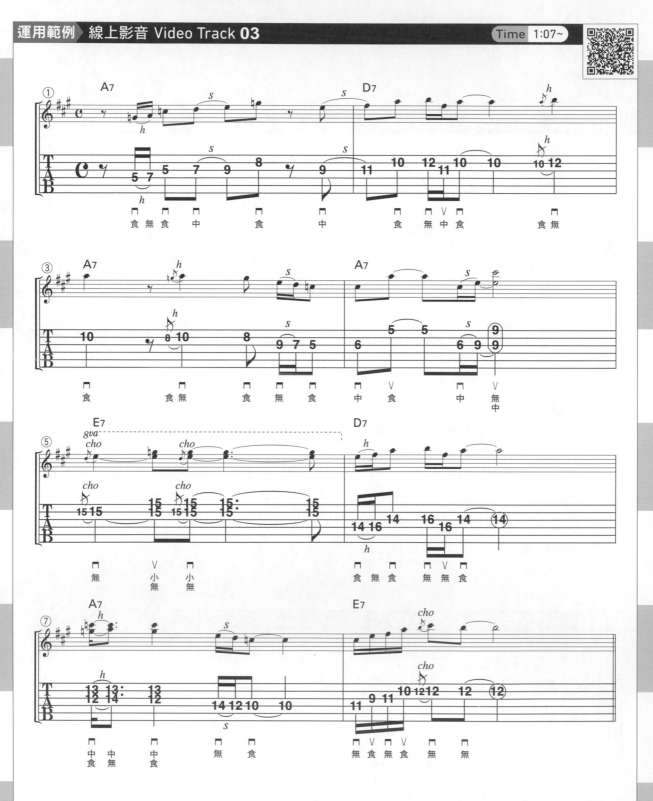

▌將音階實際運用在樂句中 SOLO 2

使用了 A Mix Pentatonic Scale 的 Funky 樂句。由於休止符也出現很多，要確切地

抓到整體律動感再演奏。第 4 小節第 3 拍 使用了 Blue Note(E♭ 音)。

運用範例 ▶ 線上影音 Video Track **03**　　　　Time 1:30~

關於計算音程（Interval）的單位：度數

本書不是理論書，不會深入探討音階的細部概念。但，為了幫助想要更深入理解的人，本頁與第124～127頁將以最少的篇幅，來解說一下書中的一些樂理用語。

這一頁介紹的是關於「度數」，也就是以數字／記號來表示音與音的距離＝音程（Interval）。一般是指將音階中的構成音與Root（＝主音／Tonic。音階的起始音）的音程距離，以度數來表示。例如A小調五聲音階（Minor Pentatonic

Scale）的各音，與根音〔主音〕的音程差，是「Root、m3rd、11th（＝4th）、5th、6th」這5個音所構成。

要特別說明的是，不以 4th 來表示第三個構成音而用 11th 的原因，是為了在將來解釋其與和弦名的關聯性時，會讓人更容易瞭解。再來就是 m 是 Minor 的縮寫，△是 Major 的縮寫，♯跟♭則是補足音程時所需用的變化記號。

以 A 音為計算基準時（Root = A）

各音與 A 的音程差距度數，以半音（= 1 琴格）為計算單位

度數	1st	♭2nd =♭9th	2nd =9th	m3rd =♯9th	△3rd	4th =11th	♭5th =♯11th	5th	♯5th =♭13th	6th =13th	m7th	△7th	1st
音名	A音	A♯音 =B♭音	B音	C音	C♯音 =D♭音	D音	D♯音 =E♭音	E音	F音	F♯音 =G♭音	G音	G♯音 =A♭音	A音

5弦 開放 A音 ——————————— A音

| 1格 | 2格 | 3格 | 4格 | 5格 | 6格 | 7格 | 8格 | 9格 | 10格 | 11格 | 12格 |

major scale

2

大調音階（Major Scale）系列

2-1 伊奧尼安音階　　　　Ionian Scale

2-2 米索利地安音階　　　Mixolydian Scale

2-3 利地安音階　　　　　Lydian Scale

2-4 利地安 7th 音階　　Lydian Seventh Scale

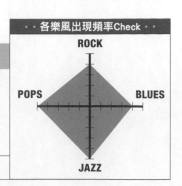

各樂風出現頻率Check

>>> 大調音階系列

伊奧尼安音階
(Ionian Scale)

音樂的基礎！世界第一有名的音階

👉 把位CHECK

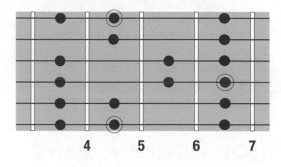

◎ A Ionian Scale 第 6 弦根音型

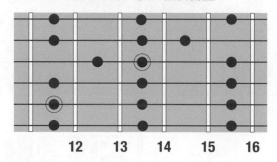

◎ A Ionian Scale 第 5 弦根音型

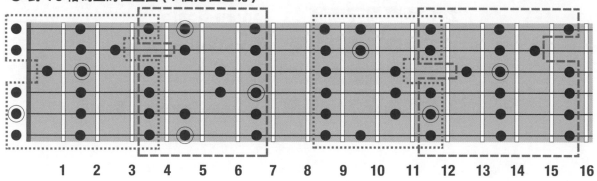

◎ 到 16 格為止的位置圖（4 個把位區塊）

▶ 運用重點

 POINT 1　「1 弦各 3 音」（3 Note Per String）的運指模式。

 POINT 2　把握和弦內音琶音（Chord Tone Arpeggio）的固定指型。

 POINT 3　從和弦的指型推導出和聲樂句。

與五聲音階並駕齊驅，使用頻率與重要性都很高的音階，這就是 Ionian Scale（＝ Major Scale）。就算說 "這個音階是所有調式音階（Mode Scale）的基礎" 也不誇張！不斷地重覆練習到閉上眼睛都能彈吧！

週一 ^{Mon} 記住第6弦根音型的位置

從第 6 弦第 5 格的 A 音開始彈 A Ionian Scale 的樂句。Ionian Scale 經常如運用範例那樣「1 條弦各彈奏 3 個音」的運指方式被使用。好好訓練讓各指能夠獨立動作吧。

Ionian Scale 的別名又稱作「大調音階」，在現代音樂中是最基本的音階。好好記住其位置與聲響，目標是能在一般的彈奏中都能確實的運用。

運用範例 線上影音 Video Track **04**　　　Time 0:00~

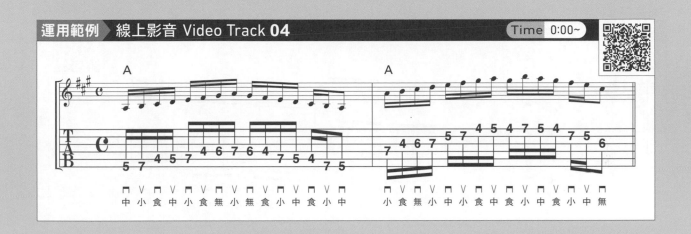

週二 ^{Tue} 記住第5弦根音型的位置

Ionian Scale 從根音開始順著「全音・全音・半音・全音・全音・全音・半音」的間隔排列。聲音的間隔稱作音程（Interval）。請一定要記得「Interval ＝全全半全全全半」是依這樣的音程關係上行排列。

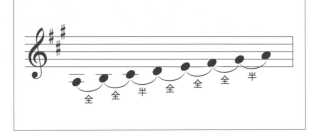

運用範例 線上影音 Video Track **04**　　　Time 0:12~

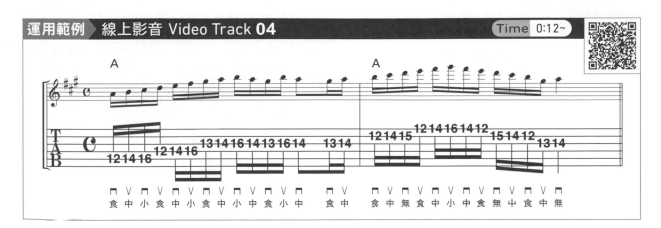

週三 Wed　感受著3度的練習樂句

以「跳過 1 音」的方式彈奏 A Ionian Scale 的樂句。

如同第 1 小節開頭的 A 音→ C♯ 音這樣，跨越中間的 B 音的音程稱為「3 度」。3 度之中有「小 3 度＝ m3rd」和「大 3 度＝

△ 3rd」2 種，詳細請參考 P.28 或其他的理論書 & 樂理書。

這個範例所示範的樂句也適用在吹奏樂器的基礎練習，對於熟悉 Ionian Scale 的組成音很有幫助。

運用範例　線上影音 Video Track 04　　Time 0:24~

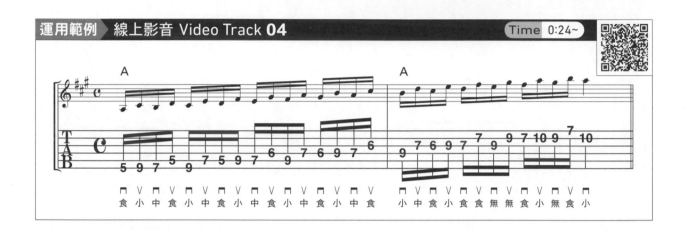

週四 Thu　Ionian Scale 的和弦內音（琶音＝ Arppegios）

按照和弦進行彈奏 A Ionian Scale 的樂句。這種樂句稱作和弦內音（琶音），是爵士樂裡基本中的基本。將各和弦的指型好好記下來吧（右圖）！

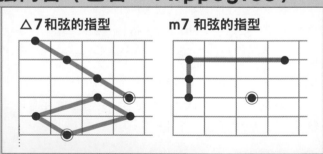

運用範例　線上影音 Video Track 04　　Time 0:36~

 還原和弦的和聲樂句

若能在 Solo 中彈出與和弦進行搭配的和聲樂句,在獨奏／伴奏的應用範圍就能大大提升。

例如這個範例就是第 1 小節、第 1～2 拍,以運用 A 和弦的 Low Chord(2～4 弦的第 2 格位置)為起始,繼而推導出使用 A Ionian Scale 音的和聲樂句。

搭配滑音或搥弦等吉他特有的左手技巧,就更可將樂音的聲音細節表現得淋漓盡致。

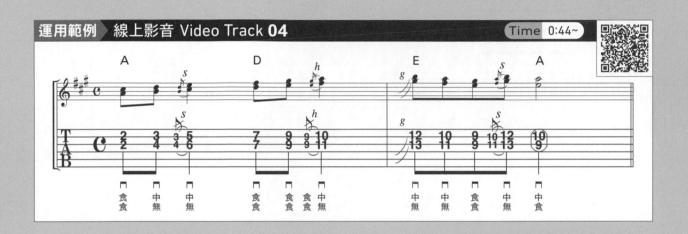

 用連奏法(legato)來帶動的橫向移動樂句

使用左手技巧在 1 條弦上彈出 A Ionian Scale 的下行樂句。這是一種一定要會的把位移動技巧,像這樣在指板上做寬廣的橫向移動樂句可能會讓人覺得很難彈。將音型把位以"合縱連橫"的觀念,交相結合起來並記下吧!

彈奏連奏樂句時,注意不要越彈聲音越小!如果能用 Clean Tone 練習的話,就更能鍛鍊出更強韌的左手指力及技巧。

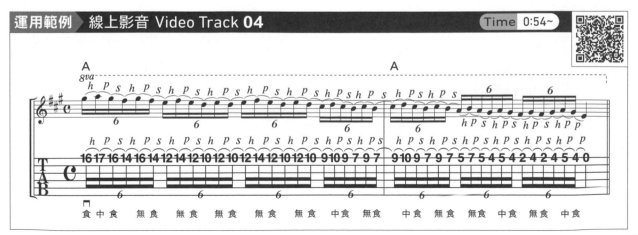

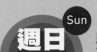

週日 ^{Sun} 將音階實際運用在樂句中 SOLO 1

使用了 A Ionian Scale 的爽朗樂句。
難度並不高,感受細節並將感情放進來

彈吧。第 1、7 小節出現的半拍 3 連音
部份,節奏容易亂掉請多注意。

運用範例 線上影音 Video Track **04**　　　Time 1:03~

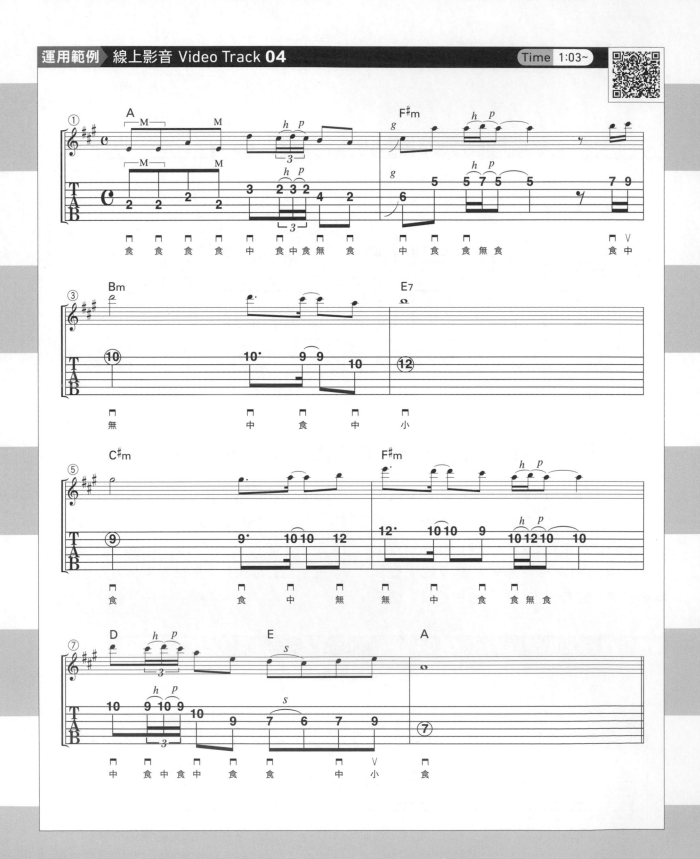

將音階實際運用在樂句中 SOLO 2

出現了和弦內音（琶音）及連奏的高難度樂句。第 1 小節第 2 拍後半從第 4 弦

到第 1 弦一口氣往下撥的掃弦奏法，必須一個音一個音清楚地彈出。

運用範例 線上影音 Video Track **04**　　Time 1:25~

重要度 ★★★☆☆

各樂風出現頻率Check

>>> **大調音階系列**

米索利地安音階
(Mixolydian Scale)

藍調或美式搖滾愛用的音階

👉 把位CHECK

◎ **A Mixolydian Scale 第 6 弦根音型**

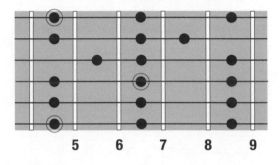

5　　6　　7　　8　　9

◎ **A Mixolydian Scale 第 5 弦根音型**

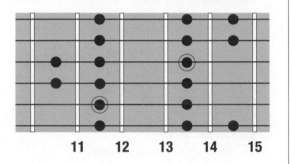

11　　12　　13　　14　　15

◎ 到 16 格為止的位置圖 (4 個把位區塊)

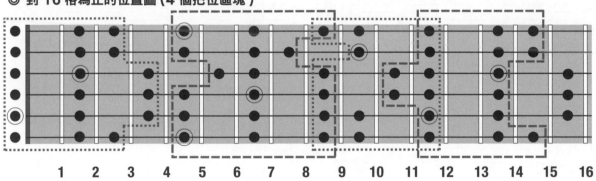

1　2　3　4　5　6　7　8　9　10　11　12　13　14　15　16

▶ 運用重點

 POINT 1 掌握特別音 (△3rd 及 ♭7th)

 POINT 2 與大調五聲音階組合起來使用。

 POINT 3 留意充滿異國感的樂句。

推薦給苦惱於「在七和弦上做 Solo 時，除了五聲音階以外還能用哪音階？」的人。那答案就是 Mixolydian Scale 了！不僅與 A7 這個七和弦很合，也可以用在藍調以外的曲風。好好地抓住重點吧！

週一 ^{Mon} 記住第6弦根音型的位置吧

以第6弦第5格：A為根音的A Mixolydian Scale下行樂句。

構成音與Ionian Scale幾乎一樣。唯一不同的是，A Ionian包含了G#，而A Mixolydian則是G音。這個相對於

根音A音的♭7音G，成為了Mixolydian Scale的特徵音。運用例的第2弦第8格及第4弦第5格的G音就是符合這概念的第♭7音。

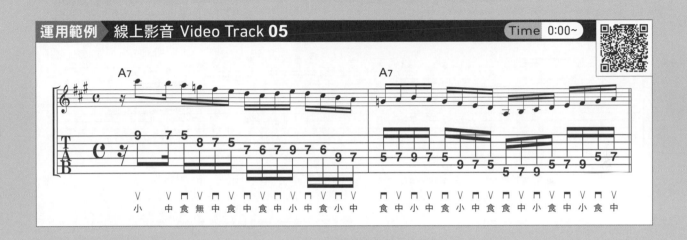

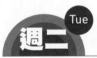

週二 ^{Tue} 記住第5弦根音型的位置吧

使用了A Mixolydian第5弦根音型的樂句。

第1小節並不是單純的上行，而是加上了一點小變化。這樣的話就能夠做出不同感覺的樂句。覺得自己彈奏的Solo

太過單調時，也可以試著像這樣替換音符的順序。

請留意第3弦第12格及第1弦第15格上有第♭7音（G音）。

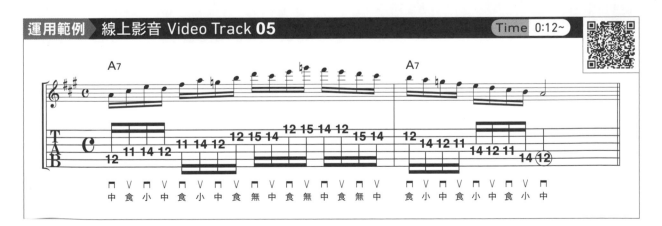

週三 (Wed) 感受著「△3rd及♭7th」的樂句

存在著 Mixolydian Scale 特徵音的第♭7音，以及區分出樂句明亮／黑暗的第三音的樂句 (Mixolydian 的構成音為開朗的△3rd)。使用這個音階，能帶來強烈的藍調或美式搖滾般的味道。

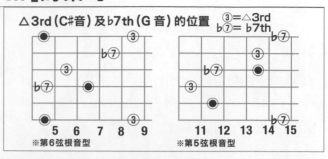

△3rd (C#音) 及♭7th (G音) 的位置　③＝△3rd　♭⑦＝♭7th

※第6弦根音型　　　※第5弦根音型

運用範例 線上影音 Video Track **05**　　Time 0:24~

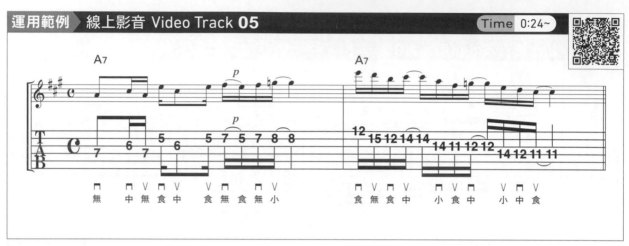

週四 (Thu) 感受大調五聲音階的樂句

將第16頁所介紹的 A Major Pentatonic Scale 上加入 D 音及 G 音的話，就變成了 A Mixolydian Scale。

此運用例是以 A Major Pentatonic Scale 為演奏主軸所構成的樂句，再局部加

入 A Mixolydian Scale 中的♭7音 G 音。此用法常出現於使用五聲音階的藍調音樂中。Mixolydian Scale 也和藍調中常出現的七和弦很合。

運用範例 線上影音 Video Track **05**　　Time 0:36~

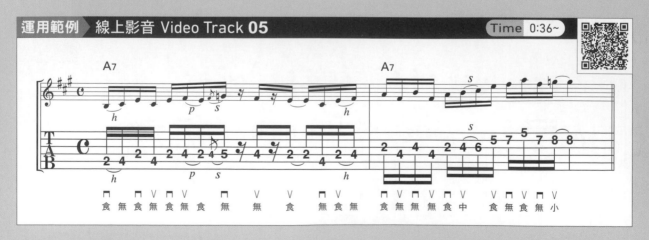

週五 Fri 　運用於Funky樂風中的米索利地安音階

伴奏是 Funk 曲風 的 A Mixolydian 樂句。吉他音樂的求道者，喬‧沙翠亞尼（Joe Satriani）的 "Summer Song" 就是用 Mixolydian Scale 來貫穿全曲，請參考看看！

「The Extremist」
Joe Satrian

ⓖ Joe Satrian

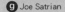

運用範例 ▶ 線上影音 Video Track **05**　　　　　　Time 0:48~

週六 Sat 　米索利地安的印度風樂句！

Mixolydian Scale別具一格的運用法：印度風。第 2 小節就是利用 A Mixolydian Scale 構成音中間隔半音的 C♯ 及 D 音，以演奏出這樣的異國風樂句。

第 1 小節開頭登場的是左手在第 5 格～

第 9 格的伸展技巧。稍微下降放在琴頸後面的大拇指，手腕往前方移動的話，指間就容易張開了。第 2 小節的重點是半音推弦。不要太高也不要太低，請將音推到剛剛好的音準上。

運用範例 ▶ 線上影音 Video Track **05**　　　　　　Time 1:00~

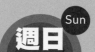

週日 Sun 將音階實際運用在樂句中 SOLO 1

A Mixolydian Scale 的 Funky 8
小節樂句。請留意特別音 △3rd（C# 音）及

♭7th（G 音）的使用方式。第 5 ～ 6 小節
的推弦樂句要充滿感情地去演奏。

運用範例 線上影音 Video Track **05**　　Time 1:10~

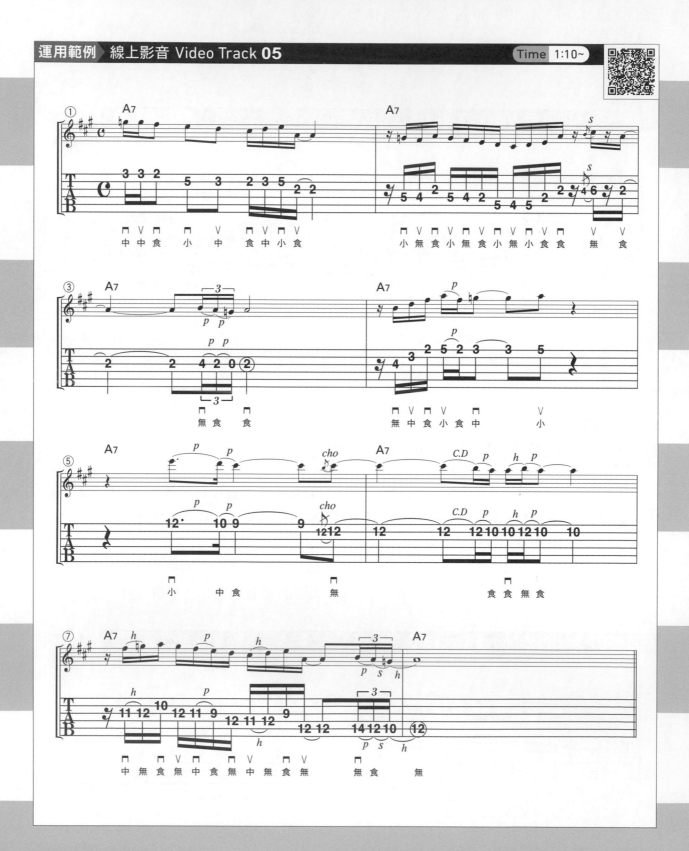

將音階實際運用在樂句中 SOLO 2

A Mixolydian Scale 的美式搖滾 Solo 樂句。第 1～4 小節用右手指捶弦及勾弦，

或是使用點弦奏法。用指尖正確地擊弦吧！

運用範例 線上影音 Video Track **05**　　　　Time 1:35~

重要度 ★★★☆☆

>>> **大調音階系列**

利地安音階
(Lydian Scale)

想要作出飄浮感時非常有效果的音階

👉 **把位CHECK**

◎ A Lydian Scale 第 6 弦根音型

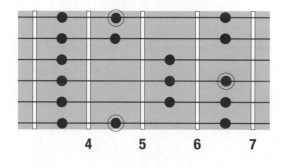

◎ A Lydian Scale 第 5 弦根音型

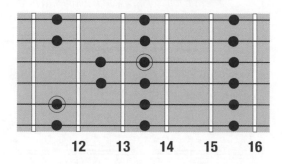

◎ 到 16 格為止的位置圖（4 個把位區塊）

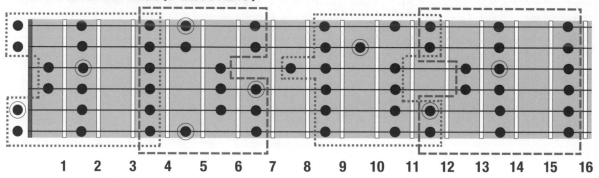

▶ **運用重點**

 把握特徵音「♯11th」。

 搭配音階氛圍製造聲響。

 用音時常感受強弱（Dynamic）的氛圍。

有著獨特的飄浮感，Lydian Scale 與大七（△7th）和弦及六（6th）和弦相當搭。產生這種飄浮感的原因在於 ♯11th（A Lydian Scale 時為 D♯ 音）。要特別注意其使用方式，並去找尋如何能熟稔的運用方法吧！

週一 Mon 記住第6弦根音型的位置

第 6 弦 第 5 格 的 A 音 為 根 音，A Lydian Scale 位置的下行樂句。

特徵音 #11th 在 2 弦 4 格 及 5 弦 6 格（D# 音）。為了能作出樂句整體「#11th

獨特的不安定感」，各拍的連接使用了切分音為其重點。活用空刷來保持節奏的穩定吧！作出這種節奏「構造」（＝切分），是能夠增添樂句變化的重要因素。

運用範例 線上影音 Video Track 06　　Time 0:00~

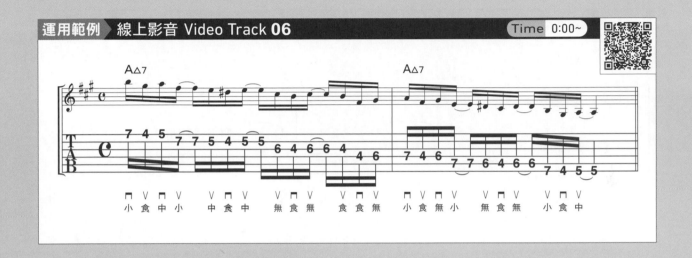

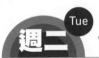

週二 Tue 記住第5弦根音型的位置

由第 5 弦第 12 格的 A 音開始彈 A Lydian Scale 的 樂 句。 伴 奏 和 弦 是 A7 (#11)。不僅是搖滾或流行樂裡不常看到的和弦，連在爵士樂理也很少用到。請聽看看，比較它和 A△7 和弦的不同處。特徵

音 #11th（D#）在第 4 弦第 13 格和第 2 弦第 16 格的位置。

這是以 Full Picking 彈奏的樂句，不要無謂的用力，約使用 6 ～ 7 成的力量來彈就可以了。

運用範例 線上影音 Video Track 06　　Time 0:12~

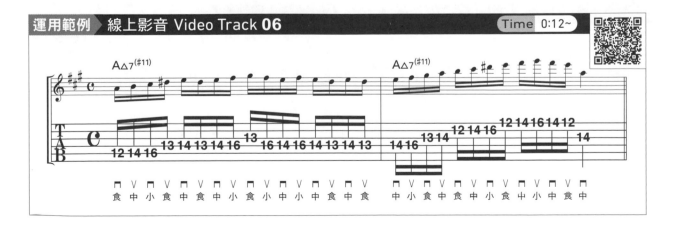

週三／週四 有飄浮感聲響的樂句

以長音來彈奏 Lydian Scale 的特徵音 #11th 的樂句。在第 1 弦第 11 格的 D# 音拉長的同時，會感受到較前述的所有音階從未遇過的飄浮感。

為了將這種飄浮感進一步的加深，附錄 Video 中使用了 Delay／Reverb 等空間系效果器。如此就更能夠產生輕飄飄的氣氛。然而，要極力避免效果使用過頭。請好好研究，並做最恰當的效果控制。

運用範例 線上影音 Video Track 06　　Time 0:24~

週五／週六 常用的Lydian掃弦樂句

含有 #11th 音的掃弦樂句。想著模擬 Steve Vai 所彈奏的樂感來營造樂句的氣氛。他是將 Lydian Scale 使用臻於出神入化的超技巧派人物。請一定要聽看看。

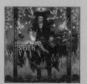

「Passion and Warfare」
Steve Vai

g Steve Vai

運用範例 線上影音 Video Track 06　　Time 0:36~

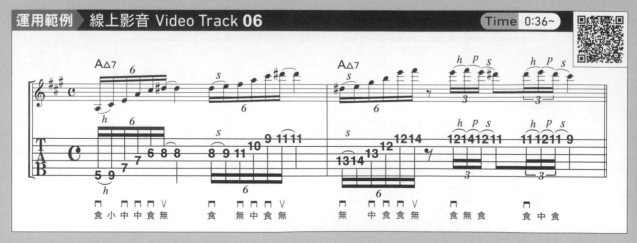

週日 Sun　將音階實際運用在樂句中 SOLO

前半段是以長音與緊張感並構的旋律，而後半段則是以怒濤般的速彈疊加上去，很戲劇性的 A Lydian Scale 樂句。好好地聽 Video，注意樂句中用音的強弱，以挑戰原音重現吧！

運用範例　線上影音 Video Track 06　　　　　Time 0:45~

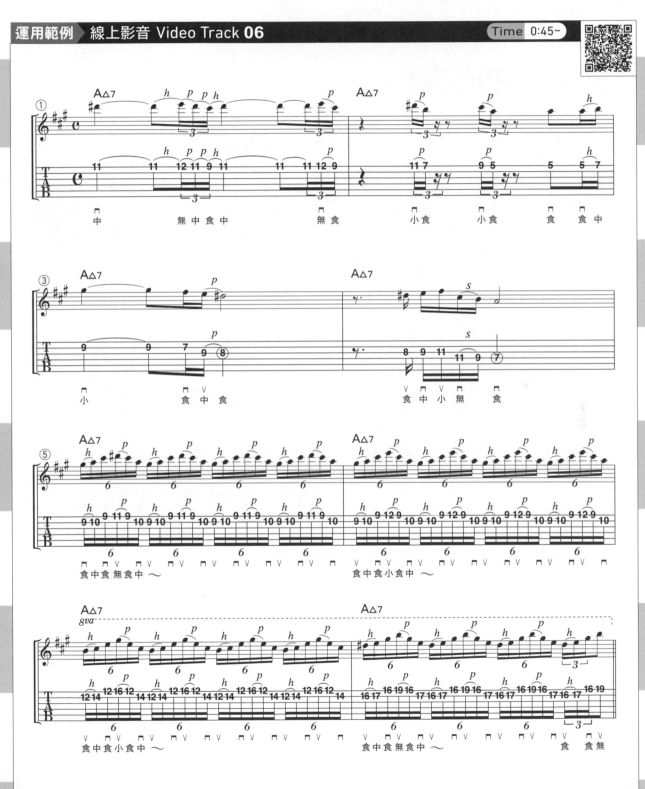

>>> 大調音階系列

利地安 7th 音階
(Lydian Seventh Scale)

打破老套的樂句加以活用

‧‧各樂風出現頻率Check‧‧

☞ **把位CHECK**

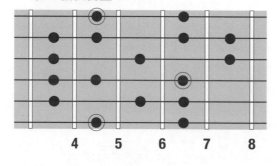

◎ A Lydian Seventh Scale
第 6 弦根音型

4　5　6　7　8

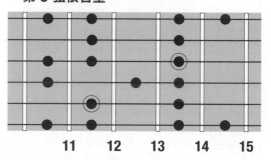

◎ A Lydian Seventh Scale
第 5 弦根音型

11　12　13　14　15

◎ 到 16 格為止的位置圖（4 個把位區塊）

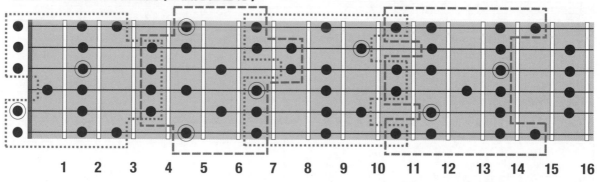

1　2　3　4　5　6　7　8　9　10　11　12　13　14　15　16

▶ **運用重點**

POINT 1　隨時想著與小調五聲合併使用。

POINT 2　控制「不完全終止」感。

POINT 3　好好留意用法 / 用量。

Lydian Seventh Scale 幾乎可以在所有的七和弦上使用，帶著冷酷的 Jazzy 氛圍，將其與大小調兩個五聲及米索利地安並用在七和弦的伴奏上，樂句的用音選擇就可以變得更加寬廣。

 記住第6弦根音型的位置

第 6 弦第 5 格 A 為根音，A Lydian Seventh Scale 的下行樂句。

伴奏的和弦是加上了 Tension 9th 和 13th 的 A7 和弦。原則上 Lydian Seventh Scale 面對七和弦時都可使用，但請注意！當和弦中加上了 ♭9th、♯9th、♭13th 等 Tension Tone 時，音階與和弦聲音衝突的可能性就增高了。

運用範例 線上影音 Video Track **07**　　　Time 0:00~

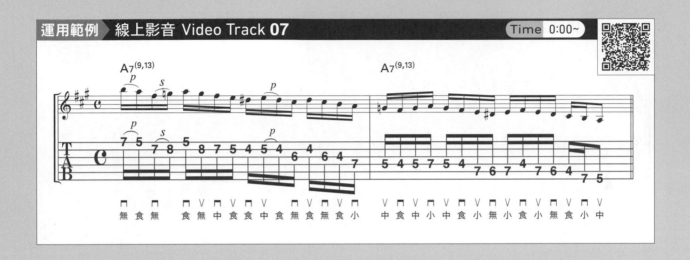

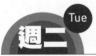 **記住第5弦根音型的位置**

第 5 弦第 12 格的 A 音開始彈奏的 Lydian Seventh Scale 的樂句。就像前頁所寫的重點一樣，可以與小調五聲音階並用。先背住與小調五聲的位置關係吧！

A Lydian Seventh Scale 與小調五聲的關係性

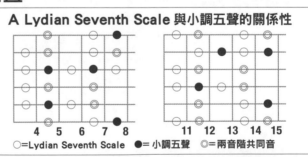

○=Lydian Seventh Scale　●= 小調五聲　◎=兩音階共同音

運用範例 線上影音 Video Track **07**　　　Time 0:12~

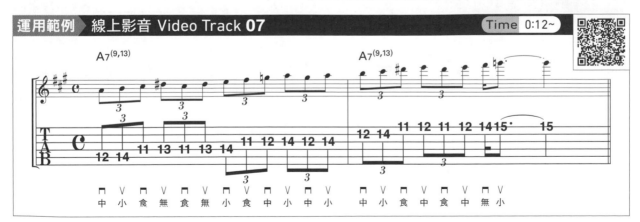

週三／週四 感受「不完全終止」感的樂句

面對在七和弦上 Funky 伴奏的運用範例。在 Lydian Seventh Scale 裡，並無不可拉長發聲的避免（Avoid note）音是其特徵。因為如此，音階的自由度很高，對今後想練習 Jazzy 樂句的初學者來說，是個值得推薦的音階。

這個樂句在第 2 小節最後的 D# 音（#11th）上結束，這讓樂句有〝樂句還要繼續〞的「不完全終止」感出現。

運用範例 線上影音 Video Track **07** Time 0:24~

週五／週六 Jazzy Lydian Seventh Scale SOLO

A Lydian Seventh Scale 音階的常用樂句。

Lydian Seventh Scale 是在藍調或爵士等多樣的場面下使用的音階。但，若用過頭的話就會讓人留下普普通通的印象，成為意圖不明確的獨奏。使用上的重點為〝好好注意其用量〞。要詳加考慮如何讓樂音整體更具平衡感來彈奏。

運用範例 線上影音 Video Track **07** Time 0:33~

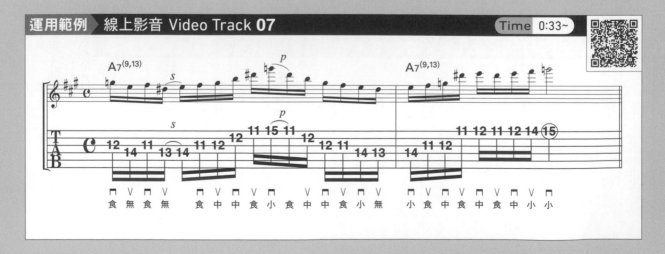

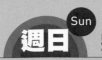週日 **Sun** 將音階實際運用在樂句中 SOLO

將 Lydian Seventh Scale 的特徵全面
表現出來的旋律式樂句。第 5 小節使用了
A Lydian Seventh Scale 音階裡的 A

小調五聲的音（A 音、G 音、E 音），帶著
點老掉牙的味道。

運用範例　線上影音 Video Track **07**　　　Time **0:45~**

文：編輯部

[中譯本未出版]

『吉他音階大圖鑑396』

石澤功治 著

一本徹底介紹必用的 22 個音階 396 種練習的書。特點是全部的內容都收錄在 CD 中，以及用 Q&A 形式來解說音階的基本組成。也刊載了一些像機械性跑音訓練的練習譜例。

[中譯本未出版]

『吉他的音階與和弦
虎之卷』

石澤功治 著

使用彩色頁面，音名或音程以顏色標明進行清楚的介紹。一本讓你有效記住 23 個音階與 21 種和弦型態書。特別附上 10 張便利的輔助表格。

典絃音樂文化 出版

『自由自在地彈奏吉他
「大調音階」』

藤田Tomo 著

說是音樂的基礎也不為過，以大調音階為主軸的附 CD 教材。不必依賴指板的把位圖，讓腦中想像的音在吉他上自由自在地再現的訓練 Know How 集。

[中譯本未出版]

『以藍調記憶音階
成熟的SCALE WORK』

山口和也 著

利用 12 小節的藍調進行，學習各種音階與其使用法的一本書。涵蓋了爵士風到重搖滾的樂句，讓你能體驗，快樂地組合並應用。

[中譯本未出版]

『任何 SOLO 都能彈的
5 型音階指板圖』

日下義昭 著

記住 5 種指板上的音階行列配置，之後藉由把位的移動…等概念，以此為基礎，教你推算出常用的音階的一本書。想要有效率的掌握音階的人必讀！

※Rittor Music(株)發售中。

詳細內容請參照
http://www.rittor-music.
co.jp/

有時可能會缺書，屆時可能會入手困難，請多包涵。

minor scale

| 小調音階（Minor scale）系列

3-1 艾奧里安音階　　Aeolian Scale

3-2 多利安音階　　　Dorian Scale

3-3 和聲小音階　　　Harmonic Minor Scale

3-4 旋律小音階　　　Melodic Minor Scale

3-5 弗里吉安音階　　Phrygian Scale

3-6 洛克里安音階　　Locrian Scale

 只要猛烈練習 1 週！
掌握吉他音階的運用法

3-1

重要度 ★★★★★

各樂風出現頻率Check

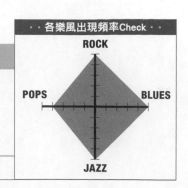

>>> 小調音階系列

艾奧里安音階
(Aeolian Scale)

「小調系列」的基本音階

👉 **把位CHECK**

◎ A Aeolian Scale 第 6 弦根音型

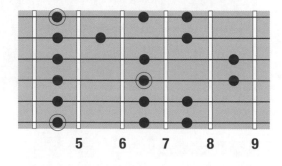

◎ A Aeolian Scale 第 5 弦根音型

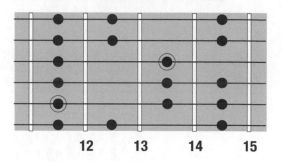

◎ 到 16 格為止的位置圖（4 個把位區塊）

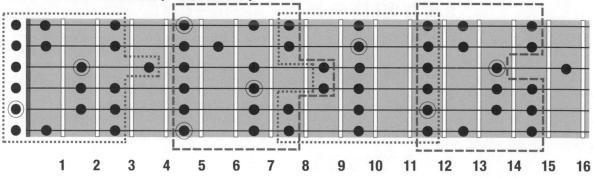

▶ **運用重點**

 把握與小調五聲的關係性。

 對於以低音弦作為演奏主體的硬式節奏來說是如同珍寶一般的音階。

 彈奏 A Aeolian Scale 時，活用開放弦。

　　別名又稱「自然小調音階」（Natural Minor Scale），Aeolian Scale 是小調音階系列的代表。不僅是吉他獨奏，也用在許多有名的搖滾節奏中。記住！毫無疑問地，這音階對整體吉他編曲非常有用！

週一 Mon　記住第6弦根音型的位置

第 6 弦第 5 格的 A 音開始彈奏 Aeolian Scale 音階的樂句。組成音是 A、B、C、D、E、F、G，第 10 頁介紹的小調五聲加上 B 音與 F 音，就完成 A Aeolian Scale 音階的組成音了。

像這種幾乎是相同音構成的兩個音階，Aeolian Scale 令人感到「難過，悲哀」，小調五聲則讓人感到「老味」。一面注意加了的 B 音與 F 音所傳達出的不同氣氛試著彈看看吧！

運用範例　線上影音 Video Track 08　Time 0:00~

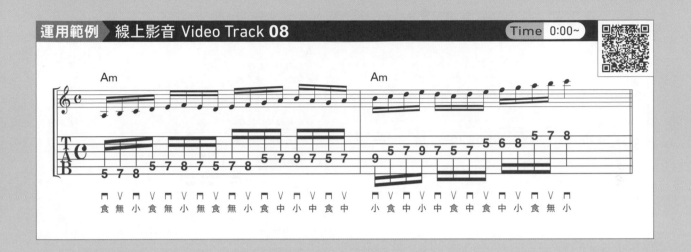

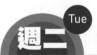

週二 Tue　記住第5弦根音型的位置

第 5 弦第 12 格的 A 音開始，在 A Aeolian Scale 的把位上進行上行＆下行的樂句。

Aeolian Scale 音階的音程是「全半全全半全全」。之後的和聲小音階（64 頁）

或旋律小音階（70 頁）等小調音階都是由 Aeolian Scale 所衍生的。做為是上述各種音階的衍生基底，記住 Aeolian Scale 的音程結構，將有利於日後學習的進展。

運用範例　線上影音 Video Track 08　Time 0:12~

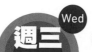

週三 ^{Wed} 帶有全音和半音推弦的樂句

　　小調五聲和 Aeolian Scale 可以在同樣的位置上做推弦（參照 13 頁的圖）。

　　這邊是在第 2 小節一邊想著在 B 音上，以加半音推弦的方式讓 B、C 兩者連續交織，構築出 Aeolian Scale 特有的

難過／憂鬱感的樂句。同樣地，也可以結合相同的發想，在 E、F 音間作半音推弦，但 F 音若在 Am 和弦上音長過長的話會使聲響混濁（因 Am 和弦組成中沒下音），所以要十分注意音長使用原則。

運用範例 線上影音 Video Track 08　　Time 0:24~

週四 ^{Thu} Aeolian Scale的吉他節奏

　　以 A Aeolian Scale 音階的低音弦為伴奏主體的吉他節奏風樂句。

　　關於抒情樂句的創作，應該沒有吉他手能出超已故的蘭迪・洛之（Randy Rhoads）之右。收錄了滿滿的 Aeolian Scale 經典樂句的專輯。

「Blizzard of Ozz ～沾了血的英雄傳說」
Ozzy Osbourne

🄖 Randy Rhoads

運用範例 線上影音 Video Track 08　　Time 0:36~

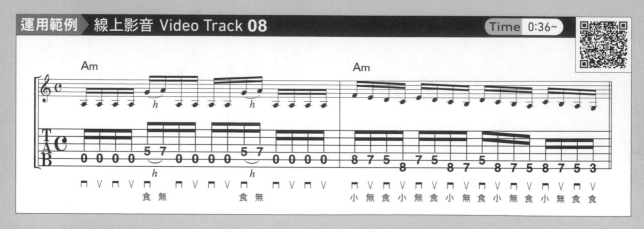

週五 (Fri) 必練的Aeolian Scale的速彈必練樂句

A Aeolian Scale 的 Full Picking 系列速彈樂句。左手是「一條弦各彈 3 個音」的運指形式。彈好的秘訣在於兩手要好好地同步，撥弦與手指放置的時間點必須配合一致。

用 Clean Tone 來練習的話，彈奏瑕疵將會很明顯地露出，但也因為這樣，可以用更高的精準標準來訓練自己。

運用範例 線上影音 Video Track **08**　　Time 0:43~

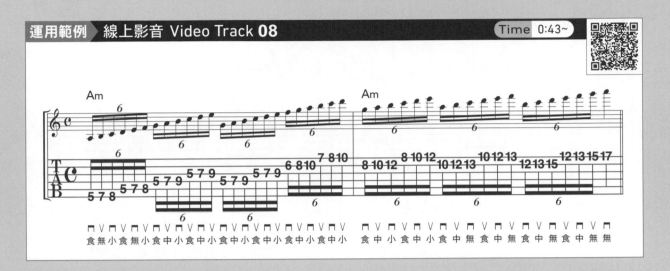

週六 (Sat) 使用點弦的樂句

使用右手點弦，音程差很激烈懸殊的樂句。由於可以使用全部的開放弦來彈奏 A Aeolian Scale，所以創作圓滑樂句時，可以把這特點當做是其中的點子，將它放在樂句裡面吧！

點弦時的消音 (Mute) 非常的重要。記得要用右手的手刀～手腕部份去觸弦，確實的消音。進行搥弦與勾弦時也要檢查聲音是否有確實的發出來。

運用範例 線上影音 Video Track **08**　　Time 0:53~

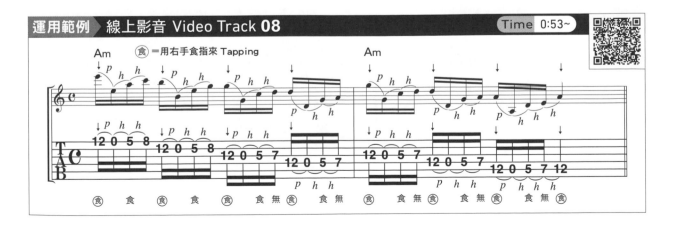

週日 (Sun) 將音階實際運用在樂句中 SOLO 1

有著長音推弦和哭泣般的顫音（Vibrato）印象的樂句。難度並不是太高，要專注

推弦的音準（音程）和顫音的搖晃幅度等是否到位，請注意這些細節面！

運用範例 線上影音 Video Track 08　　　　Time 1:02~

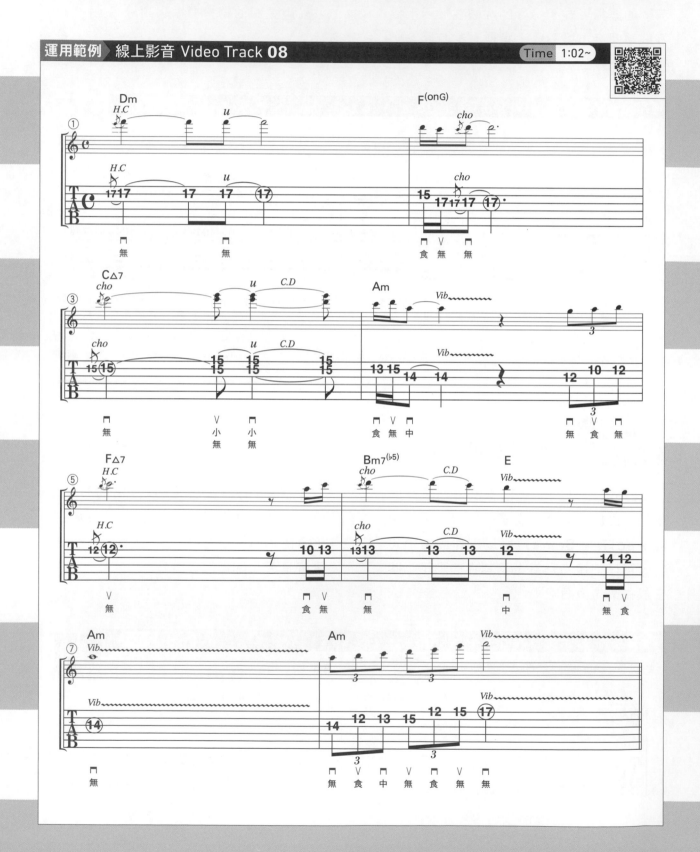

將音階實際運用在樂句中 SOLO 2

模進機械性的 A Aeolian Scale 重搖滾風樂句。請注意第 1～4 小節第 1 拍

的跨弦動作。保持下上交替撥弦，隨時意識到要讓聲音的顆粒整齊一致。

運用範例 線上影音 Video Track 08　　Time 1:34~

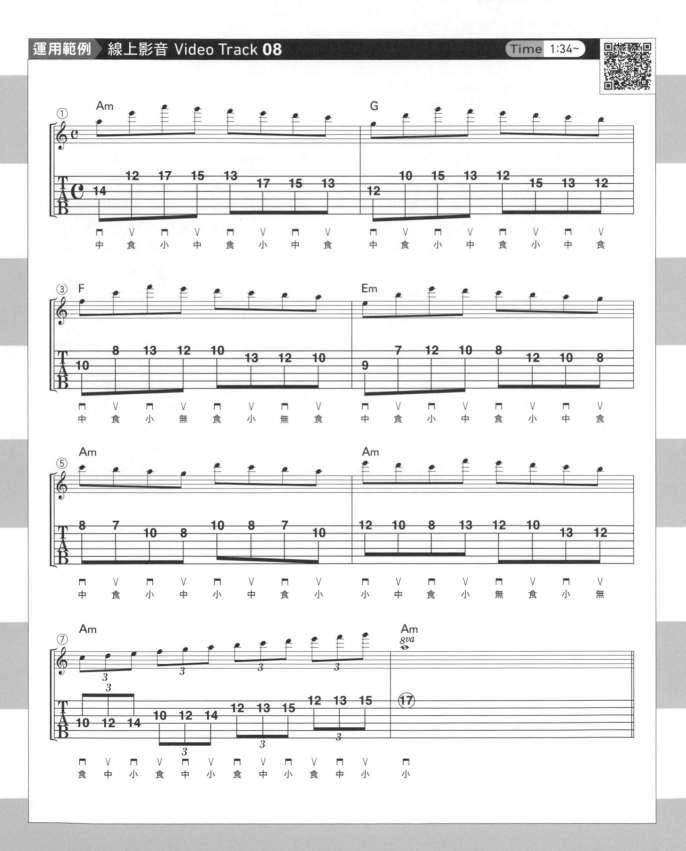

重要度 ★★★★★

>>> 小調音階系列

多利安音階
(Dorian Scale)

散發著成熟感覺的小調音階

·· 各樂風出現頻率Check ··

ROCK
POPS　　BLUES
JAZZ

👉 把位CHECK

◎ A Dorian Scale 第 6 弦根音型

4　5　6　7　8

◎ A Dorian Scale 第 5 弦根音型

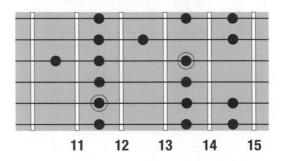

11　12　13　14　15

◎ 到 16 格為止的位置圖 (4 個把位區塊)

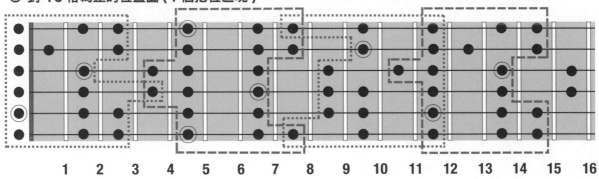

1　2　3　4　5　6　7　8　9　10　11　12　13　14　15　16

▶ 運用重點

POINT 1　把握與小調五聲的關係性。

POINT 2　活用半音推弦。

POINT 3　在發展 Jazzy 樂句時也可以應用上的音階。

　　和第 52 頁介紹的 A Aeolian Scale 的組成音只有一個不一樣。將 A Aeolian Scale 的 F 音上升半音為 F♯ 後就變成 A Dorian Scale 了。被廣泛運用在 Funk 與 Blue 樂風中的音階，在小七、屬七和弦中單一和弦 Session 進行時，是最佳的音階首選。

週一 Mon　記住第6弦根音型的位置

　　由第6弦第5格A音開始彈奏的 Dorian Scale 音階樂句。組成音為A、B、C、D、E、F♯、G。有效的使用13th（＝6th）的F♯音，就可以發展出 Dorian Scale 感覺的旋律性樂句。

　　在小調音階系列中出現頻率與泛用性僅次於 Aeolian Scale，好好掌握其使用方法（運用6th音），在平日的彈奏與樂句創作裡靈活運用吧！

運用範例　線上影音 Video Track **09**　　　Time 0:00~

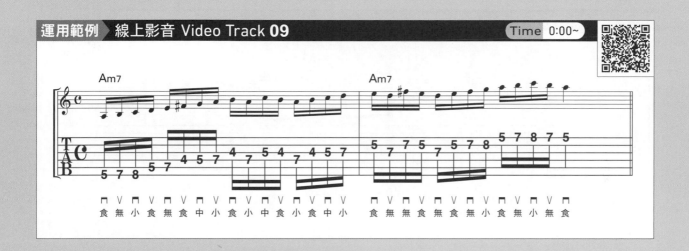

週二 Tue　記住第5弦根音型的位置

　　由第5弦第12格的根音位置上行＆下行的樂句。

　　可以將卡洛斯・山塔那（Carlos Santana）的「聽聽我的節奏」（Oye Como Va）中的 Dorian Scale 演奏當成是經典範本來聆聽與研究。

參考曲「聽聽我的節奏」(Oye Como Va)
專輯『Abraxas』
g 卡洛斯・山塔那 (Carlos Santana)

運用範例　線上影音 Video Track **09**　　　Time 0:12~

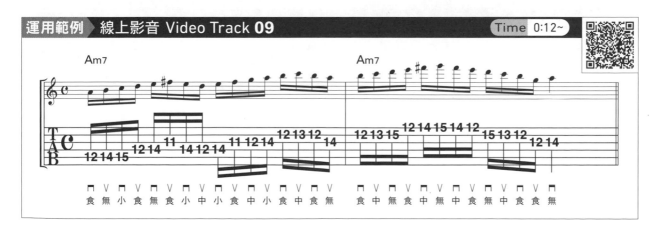

59

週三 (Wed) 以小調五聲為記憶基底來彈奏 Dorian Scale 樂句

將 A 小調五聲再加上 B 與 F♯，就完成了 A Dorian Scale 的組合了。

在小調和弦上的 Session Play 中，常會將 A 小調五聲及 A Dorian Scale 一起使用。此時的重點是音階變換時要流暢。下面的運用範例是以 A 小調五聲為中心組成樂句，利用 G 音到 F♯ 滑音輕描淡寫的將 Dorian Scale 的音混入。以這樣的方式，便可以流暢地在兩個音階間轉換自如。

運用範例 線上影音 Video Track **09**　Time **0:24~**

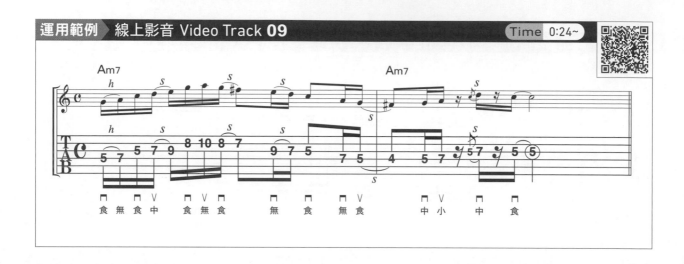

週四 (Thu) 使用半音推弦的樂句

若將 B 音與 F♯ 音，以半音推弦來聯結使用的話，就能得到微妙且特殊的細節表現。

第 1 小節裡 1 弦與 2 弦的第 7 格以半音推弦 & 下拉的樂句。注意保持好 16 分音符的節奏不要亂掉了。第 2 小節的第 1 拍在第 1 弦 14 格做半音推弦，到達的目標音高＝G 音後就讓聲音停住。這樣就能做出樂句所要的俐落感。總之就是要處理好 B 音與 F♯ 音的連接。

運用範例 線上影音 Video Track **09**　Time **0:33~**

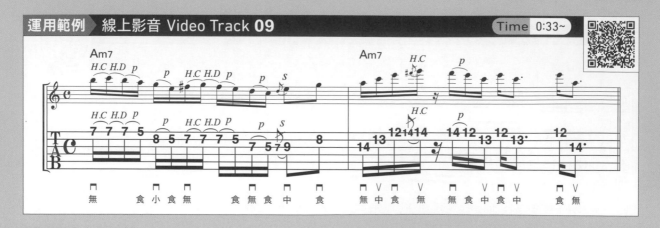

週五 ^{Fri} 帶著「意外性」的 Dorian Scale 樂句

第 1 小節是以各拍的切分音產生節奏面的「意外性」，給人一種驚險的印象。沒辦法好好抓到拍子的人，在各拍的開頭加進空刷動作，保持交替撥弦的概念就可以抓準節拍的穩定度了。

第 2 小節是以左手的擴張，產生音程差別的「意外性」樂句。小指的快速運指是需要的，但不可急躁。要好好檢查勾弦時音量是否有確實的發出來。

運用範例 線上影音 Video Track 09 | Time 0:44~

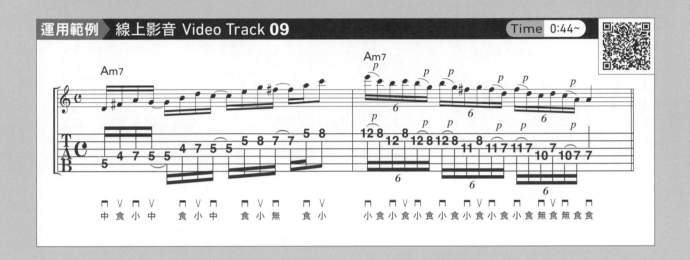

週六 ^{Sat} Jazzy Dorian Scale 樂句

以 A Dorian Scale 彈奏和弦琶音（Arpeggio）交織構成的 Jazzy 樂句。附錄 Video 中是以爵士特有的「Swing」節奏（律動）來演奏的。關於其律動，沒辦法以文字來具象描述其演奏出的樂音

感受。其中一種標準的做法是，請將藍調演奏常用的 Shuffle 節拍，前音延長一點，後音變短一點來彈就是「Swing」了。Jazzy 的演奏重點就是也不要跳得太過頭了！

運用範例 線上影音 Video Track 09 | Time 0:55~

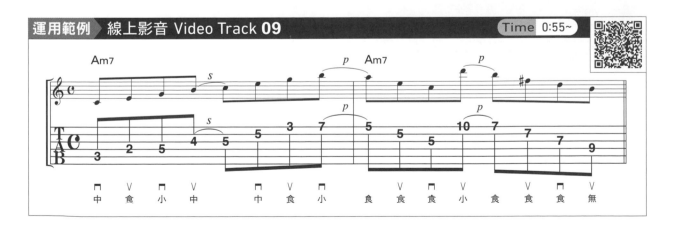

週日 Sun 將音階實際運用在樂句中 SOLO 1

A Dorian Scale 的放克風（Funky）樂句。將出現休止符處的音長忠實的呈現吧！保有「彈奏休止符」這樣的意識，

對於精準彈出 Solo 時的律動感（Groove）是很重要的一個關鍵。

運用範例 線上影音 Video Track **09** Time 1:03~

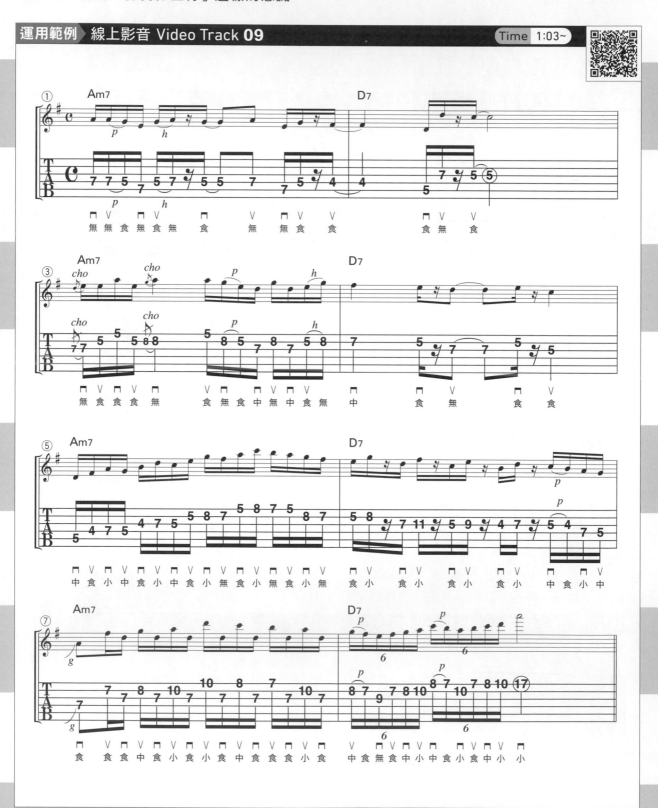

將音階實際運用在樂句中 SOLO 2

這是一個帶點徐緩、慵懶感的旋律性
樂句。善加活用推弦、滑音、滑弦等技巧，

將樂音的"情感"豐富地表現如同在高聲
論述一樣！

運用範例 線上影音 Video Track **09**　　Time 1:27~

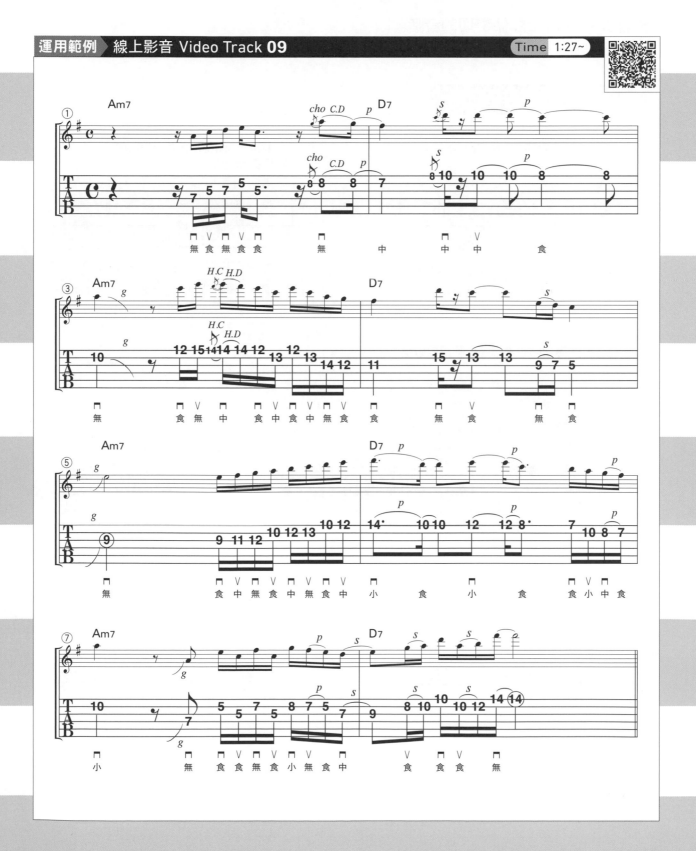

重要度 ★★★★☆

≫≫ 小調音階系列

和聲小音階
(Harmonic Minor Scale)

再新古典 & 爵士關係密切的音階

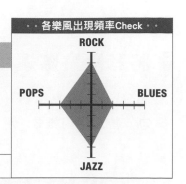
·· 各樂風出現頻率Check ··

👉 把位CHECK

◎ A Harmonic Minor Scale
第6弦根音型

4　5　6　7　8

◎ A Harmonic Minor Scale
第5弦根音型

12　13　14　15　16

◎ 到16格為止的位置圖（4個把位區塊）

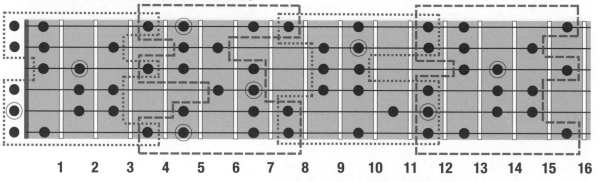

1　2　3　4　5　6　7　8　9　10　11　12　13　14　15　16

▶ 運用重點

POINT
1
把握新古典的「橫向移動」與爵士的
「縱向移動」。

POINT
2
學會持續音奏法。

POINT
3
活用「半音的動作」。

　和聲小音階在新古典（Neo・Classical）、爵士等樂風裡頻繁的被使用。同樣是一個音階，但因為樂風不一樣，聲音表現與細節也不同，依據彈奏的樂風之所需將最適當的運用法學起來吧。

週一 ^{Mon} 記住第6弦根音型的位置

第 6 弦第 5 格的 A 音開始彈奏 A Harmonic Minor Scale 的樂句。

第 4 弦第 6 格與第 1 弦第 4 格的 G# 音是 A 和聲小調的特徵音。A Aeolian Scale 音階的 G 音部分變成 G# 音，走向根音 A 的力量又更強烈了。以及，這個樂句並沒有「一條弦各彈幾個音」的規則性，彈奏時要注意弦移的時機。

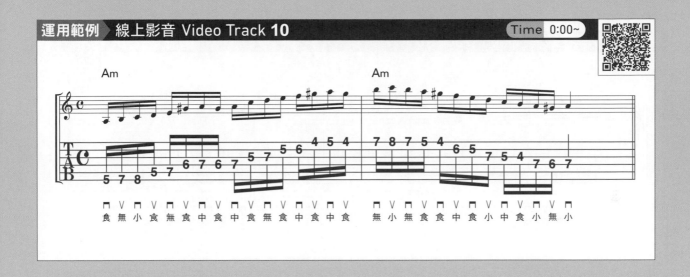

運用範例 線上影音 Video Track **10**　　Time 0:00~

週二 ^{Tue} 記住第5弦根音型的位置

以第 5 弦第 12 格的 A 音為主軸，A Harmonic Minor Scale 的下行樂句。

新古典與爵士，這些各樂風的高手使用本音階的作品，請一定要聽看看。

「Trilogy」
Yngwie Malmsteen
🎸 Yngwie Malmsteen

「Virtuoso」
Joe Pass
🎸 Joe Pass

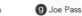

運用範例 線上影音 Video Track **10**　　Time 0:12~

週三 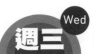 在一條弦上寬廣移動的新古典系樂句

第 1 弦第 20 格的 C 音開始,新古典系 A Harmonic Minor Scale 高速下行的 常用樂句的運用範例。因為是幾乎只使用 了 1 弦的樂句,不僅是把位、區塊,同一 弦上的音階音配置也必須正確地把握。

各拍的第 3 ～ 4 音有食指的橫向移 動。注意彈這些音時,左右手的節奏配合 容易亂掉。

週四 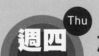 加入了持續音奏法的 SOLO 樂句

以特定的音為基準點的彈法就叫 「持續音奏法」。新古典系很常用的奏法, 這邊是以第 2 弦第 9 格的 G♯ 音與第 10 格的 A 音為基準點(Pedal Point)。

第 1 小節是在第 1 弦上撥,之後

第 2 弦使用以下撥來彈奏的 Outside Picking。使用這個方式會讓撥弦的軌道 (=間距)更有效率,在不同的樂句裡也 可以將雜音及失誤減少。

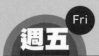

週五 Fri 和弦琶音為演奏內容的樂句

爵士中常出現，Harmonic Minor Scale 內音交織而成的和弦琶音。

新古典系是以寬廣的橫向移動，而爵士系則是傾向以這種琶音的縱向移動（弦移）

的樂句發展做為其中心。面對不同樂風，確實地掌握其使用方式，心中記得不要偏好任一個把位。

運用範例 線上影音 Video Track **10**　　Time 0:43~

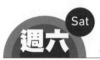

週六 Sat 注意著半音動作的樂句

A 和聲小音階中，存在著三個「半音的移動」：「E 音與 F 音」、「B 音與 C 音」、「G♯ 音與 A 音」。

這個運用範例是用搥弦 & 勾弦交替

彈奏在這些半音上移動用。這裡彈的是 16 分音符，若能用搥勾弦彈奏更快速的顫音撥弦（Trill），更能表現出驚險顫悸氛圍。

運用範例 線上影音 Video Track **10**　　Time 0:50~

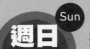

週日 ^{Sun} 將音階實際運用在樂句中 SOLO 1

A Harmonic Minor Scale，快速疾走般的新古典風樂句。第 1～4 小節是用第 1 弦開放音 E 為基準點的持續音奏法。

像這樣按照調性的持續音奏法因為可以使用開放弦，學會的話相當方便。

運用範例 線上影音 Video Track **10**　　　Time **0:58~**

將音階實際運用在樂句中 **SOLO 2**

在爵士的基本和弦進行上，以和弦琶音為演奏主體的 A Harmonic Minor Scale 樂句。若使用前段拾音器和 Clean Tone，更能夠感受 Jazzy 的氣氛。

運用範例 線上影音 Video Track **10** Time 1:12~

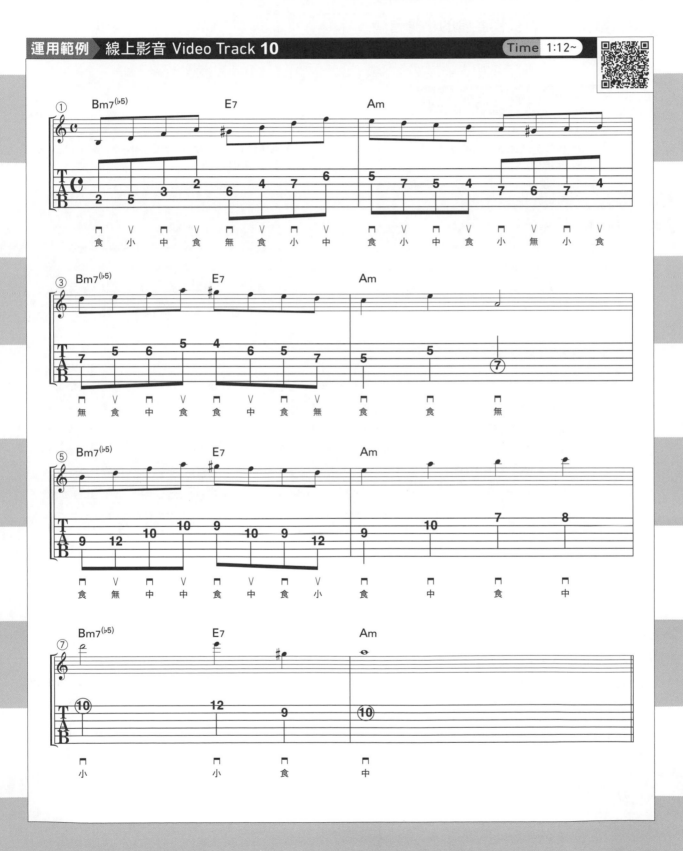

旋律小音階
(Melodic Minor Scale)

爵士常出現，中級程度者的小調音階

各樂風出現頻率Check

ROCK
POPS — BLUES
JAZZ

把位CHECK

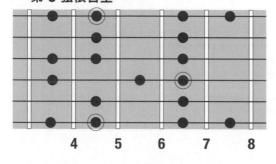

◎ A Melodic Minor Scale
第6弦根音型

4　5　6　7　8

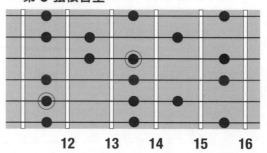

◎ A Melodic Minor Scale
第5弦根音型

12　13　14　15　16

◎ 到16格為止的位置圖（4個把位區塊）（上行）

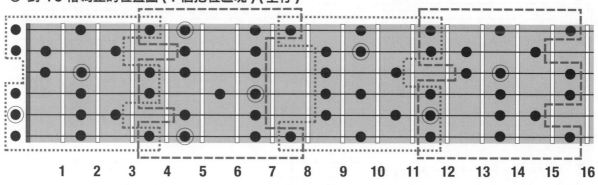

1　2　3　4　5　6　7　8　9　10　11　12　13　14　15　16

▶ 運用重點

POINT 1　意識著 F♯(13th = 6th) 音與 G♯(△7th) 音。

POINT 2　把握上行與下行時組成音的變化。

POINT 3　順應複雜的運指指型。

　　將第64頁介紹的 A Harmonic Minor Scale 的 F(♭13th = ♭6th) 音上昇半音成為 F♯(13th = 6th) 後，A Melodic Minor Scale 就完成了。爵士中常出現的音階，上行和下行時組成音會變化，這也是使用時必須要注意的重點。

週一 Mon　記住第6弦根音型的位置

第 6 弦第 5 格的 A 音開始彈奏 A Melodic Minor Scale 的樂句。使用時最大的重點是,「下行時的組成音與 Aeolian Scale 相同」。按此規則,第 1 小節是包含 F♯ 音、G♯ 音的 A Melodic Minor Scale,

而第 2 小節的下行樂句是彈奏包含 F 音與 G 音的 A Aeolian Scale 音階。

原因先不做論述,這是音階運用的規則之一,請先記住。

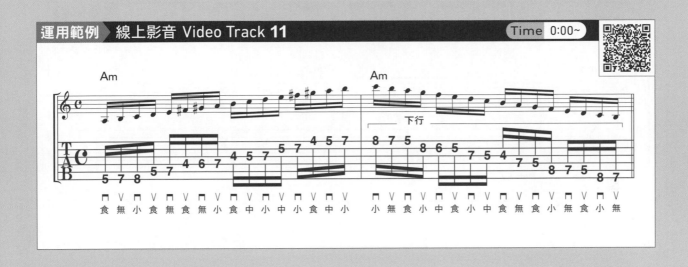

運用範例　線上影音 Video Track 11　Time 0:00~

週二 Tue　記住第5弦根音型的位置

第 5 弦第 12 格的 A 音開始彈奏 A Melodic Minor Scale 的樂句。這是爵士吉他手幾乎都會用的音階。多聽一些爵士有名的唱片,讓耳朵習慣這些音階的聲響吧!

「The Best」
小沼ようすけ
g 小沼ようすけ

「Still Life」
Pat Metheny Group
g Pat Metheny

運用範例　線上影音 Video Track 11　Time 0:12~

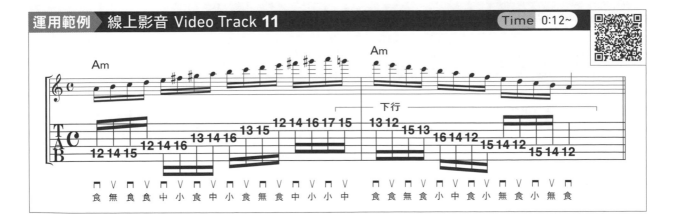

週三 (Wed) 注意著 G♯音的樂句

注意著 A Melodic Minor Scale 特徵音 G♯音（第 4 弦第 6 格）的樂句。G♯音與根音 A 相差半音（G♯＝△7th A＝R）。加入這個音後，走向根音 A 的 "力量" 就變強

了。與 Am 或 Am△7 和弦配合，將 G♯音拉長後，會有「想走向鄰格的 A 音作解決」這種感覺，記得這個感覺來進行彈奏吧！

運用範例 線上影音 Video Track **11**　　Time 0:24~

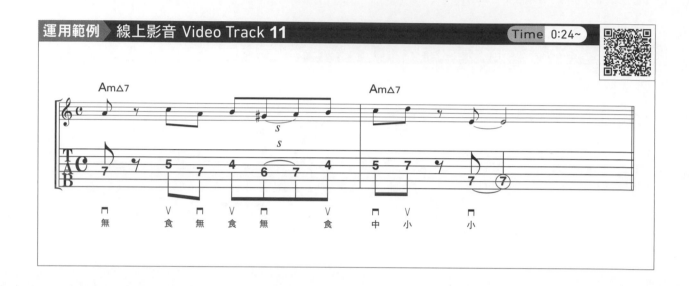

週四 (Thu) 注意著 F♯音與 G♯音的樂句

加入週三所提到的 G♯音及 A Melodic Minor Scale 中的特徵音 F♯（第 4 弦第 4 格＆第 2 弦第 7 格）而成的樂句。要一邊想著爵士風的 Swing 律動來進行彈奏。

F♯是 A 音的 13th（＝6th），使用低其

半音的 F 時音階就變成是 A Harmonic Minor Scale 了。該彈 F 音還是 F♯音，竟是決定兩個音階屬性的重要因素，請記住這個要點！

運用範例 線上影音 Video Track **11**　　Time 0:32~

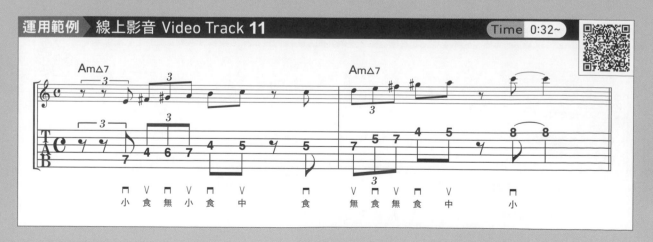

週五 Fri 下行時使用 Aeolian Scale 的樂句

如同第 71 頁週一解說的,以 Melodic Minor Scale 創作樂句時,下行時使用 Aeolian Scale 音階會聽起來比較自然,下面的運用範例,第 1 小節用 A Melodic Minor Scale 的上升樂句,第 2 小節用 A Aeolian Scale 的下行樂句來彈奏。即興時想瞬間在兩個音階作切換的必須要練習。一開始時先分開練習上行 (Melodic Minor Scale) 與下行 (Aeolian Scale)。

運用範例　線上影音 Video Track **11**　　Time 0:40~

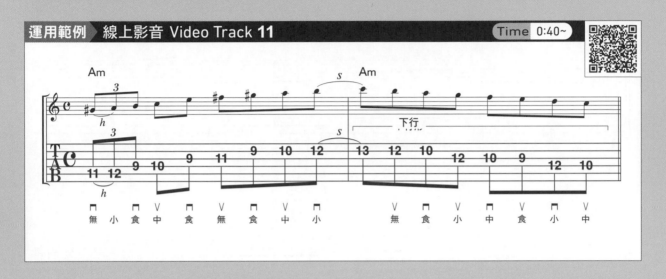

週六 Sat 以 16 分音符演奏為主體的旋律小調常用 SOLO

16 分音符為主體,稍微難一點的樂句。特別是習慣了搖滾樂句的人,要注意不太熟悉的運指指型。第 1 小節第 3 拍的第 2 弦第 9 格與接下來的第 10 格也可用中指→無名指來按弦。第 2 小節第 2 拍,第 4 弦第 6 格的按弦需要左手以滑弦方式快速的位置變換。在不搞亂節奏的前提下,反覆的做練習吧!

運用範例　線上影音 Video Track **11**　　Time 0:48~

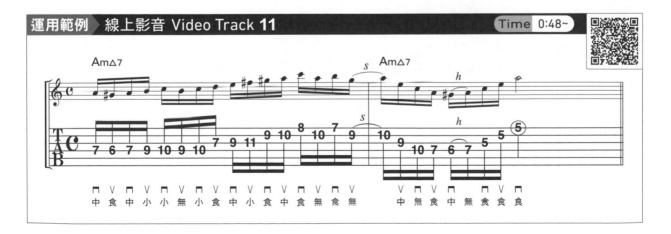

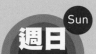

週日 Sun　將音階實際運用在樂句中　SOLO 1

使用 A Melodic Minor Scale 來彈 Jazzy 化的運用樂句。請一邊想著伴奏和弦 Am△7 的和弦內音（A、C、E、G♯音）來進行彈奏。

運用範例　線上影音 Video Track 11　　　Time 0:58~

將音階實際運用在樂句中 SOLO 2

在 Am 和弦之上，使用 A Melodic Minor Scale 的 SOLO。運指複雜的樂句。第 8 小節第 2 拍是因為下行樂句需改為 A Aeolian Scale 音階來彈奏，所以將 G♯ 及 F♯ 各降半音成 G 及 F。

運用範例 線上影音 Video Track **11**　　Time 1:16~

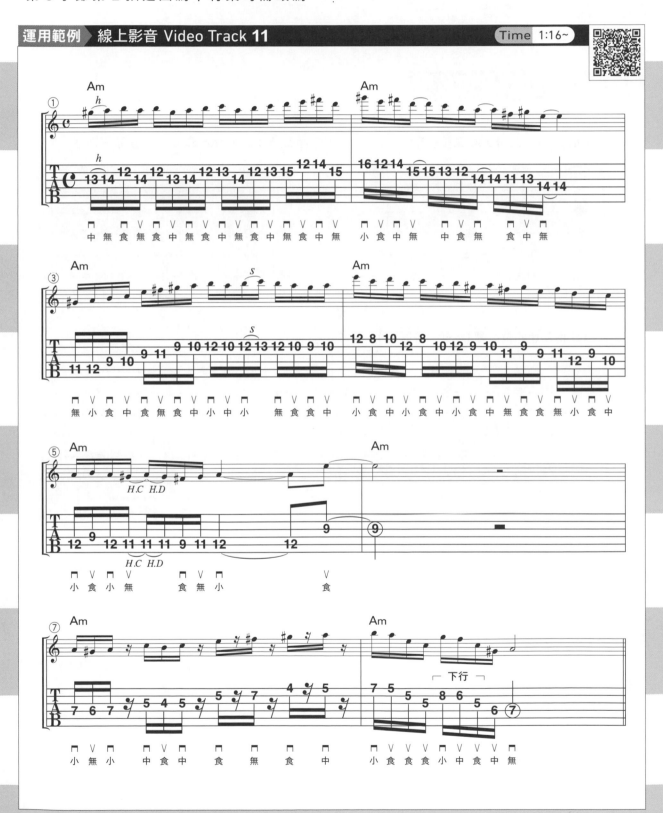

3-5

重要度 ★★☆☆☆

>>> 小調音階系列

弗里吉安音階
(Phrygian Scale)

有著異國情調的音階

👉 把位CHECK

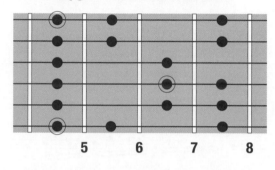

◎ A Phrygian Scale 第6弦根音型

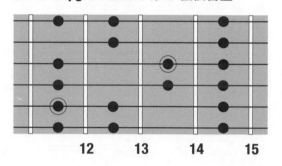

◎ A Phrygian Scale 第5弦根音型

◎ 到16格為止的位置圖（4個把位區塊）

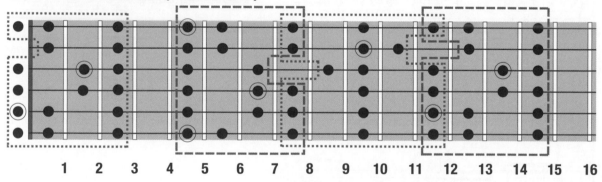

▶ 運用重點

POINT 1　聯結特徵音（♭9th）來發展樂句。

POINT 2　注意著終止音。

POINT 3　半拍3連音的活用。

　　Phrygian 音階是充滿著黑暗異國情調聲響的小調音階。帶有比根音高半音的♭9th 特徵音，在佛朗明哥中被頻繁的使用。在流行音樂中不怎麼聽得到的聲響，但若能記得的話，將會是在小調系列 Session 時的一大武器！

週一 ^{Mon} 記住第6弦根音型的位置

第 6 弦第 5 格的 A 音開始彈奏 A Phrygian Scale 的樂句。組成音與 A Aeolian Scale 很相似。唯一不同的是 A Aeolian Scale 彈的是 B 音，A Phrygian Scale 彈的是 B♭ 音（第 6 弦第 6 格、第 4 弦第 8 格、第 1 弦第 6 格）。這個 B♭ 音位在 A 音的旁邊，♭9th 的音程，是 Phrygian 的特徵音。經由這個音來聯結樂句，就會產生 Phrygian 特有的異國風情氛圍。

運用範例 線上影音 Video Track **12** Time 0:00~

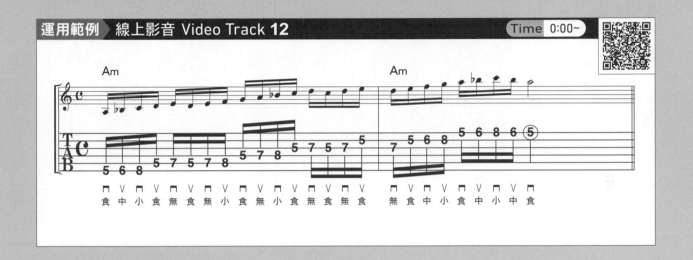

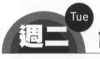

週二 ^{Tue} 記住第5弦根音型的位置

第 5 弦第 12 格的 A 音開始彈奏 A Phrygian Scale 的樂句。在勾弦部分的節奏會亂掉的人，只要在勾弦音時保持交替撥弦的空刷就不會掉拍了。

特徵音 ♭9th（在這個例子裡是在第 5 弦第 13 格和第 3 弦第 15 格），同時也是本音階中不能拉長的 Avoid Note。因為拉長音後，會產生相對於和弦構成的混濁響音。

運用範例 線上影音 Video Track **12** Time 0:12~

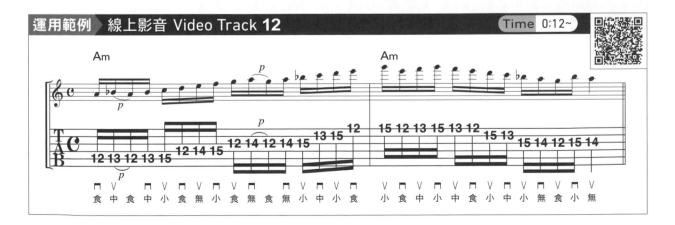

週三／週四 Wed Thu　感受♭9th＝B♭音的樂句

很明白地傳達 Phrygian Scale 味道的樂句。面對 Am 和弦的伴奏，加入了帶給人黑暗並沉悶印象的特徵音 B♭（2 弦 11 格）。在重搖滾系的樂風中，這是很常見的運用法。

使用搥弦、勾弦等左手技巧，將特徵音流暢地帶入是這樂句的一大重點。

運用範例　線上影音 Video Track 12　　Time 0:24~

週五／週六 Fri Sat　記住著終止音的樂句

使用八度音演奏的衝擊性樂句。

A Phrygian Scale 上，用 A 音或 E 音來做結束的話，能夠的帶出更強烈 Phrygian 的氣氛。這個範例中，第 1 小節最後的 E 音，第 2 小節最後的 A 音，就是應用這觀點的安排。請記住相對於音階，A 音是 1st（根音），E 音是 5th 這樣的音程關係來彈奏。

運用範例　線上影音 Video Track 12　　Time 0:34~

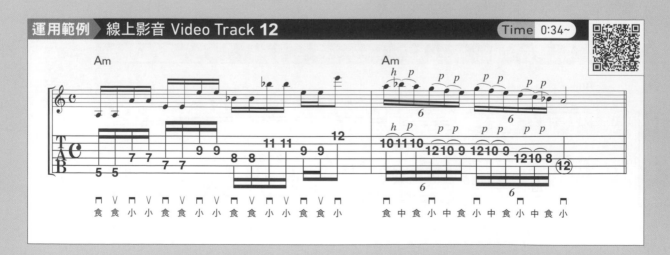

 週日 Sun　將音階實際運用在樂句中　SOLO

第 3 ～ 4 小 節 加 入 半 拍 3 連 音 的 Phrygian 樂句，可表現出異國情調。因

為，在半拍 3 連音的部分越是積極的使用 ♭9th，就越能產生強烈的異國風情。

運用範例　線上影音 Video Track 12　　　　Time 0:44~

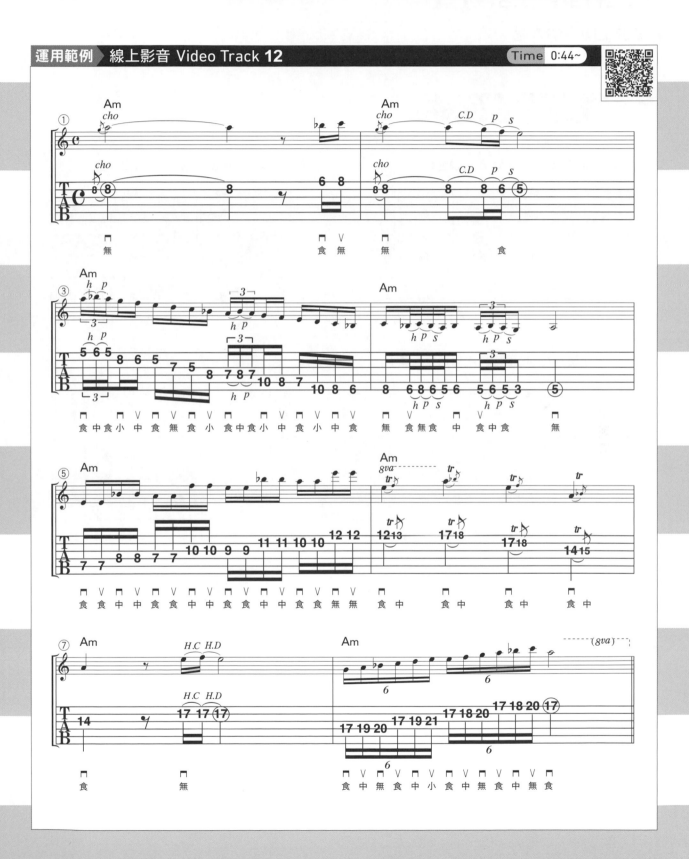

重要度 ★☆☆☆☆

>>> 小調音階系列

洛克里安音階
(Locrian Scale)

屬於上級者的音階

👉 **把位CHECK**

◎ A Locrian Scale 第 6 弦根音型

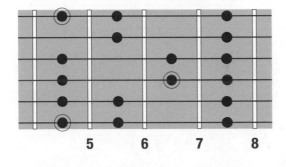

5　　6　　7　　8

◎ A Locrian Scale 第 5 弦根音型

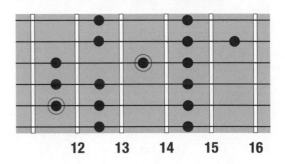

12　　13　　14　　15　　16

◎ 到 16 格為止的位置圖（4 個把位區塊）

1　2　3　4　5　6　7　8　9　10　11　12　13　14　15　16

▶ **運用重點**

 記住著 B♭ (♭9th) 音與 E♭ (♭5th) 音。

 記住著■m7^(♭5) 的和弦組成音。

 重節奏使用。

　　Locrian Scale 又稱做「只是理論上的音階」。如同這句話所說的，使用的頻率不高，對應的和弦也只有■m7(♭5)，有點特別的音階。有一部分金屬與前衛風格的人專門彈奏這個音階，可以找機會去研究看看。

週一 Mon 記住第6弦根音型的位置

第 6 弦第 5 格的 A 音開始彈奏 A Locrian Scale 的樂句。和第 76 頁介紹的弗里吉安一樣，因為組成音中有♭9th（B♭音），不安定的聲響為其特徵。並且加入了另一個特徵音♭5th（E♭音），成為更加不安定有著怪異氣氛的音階。

這 2 個音也是 Locrian Scale 的 Avoid Note。因此跟其他音階比起來，能夠拉長音來強調的音就很少了。

運用範例 ▶ 線上影音 Video Track **13**　　　　Time 0:00~

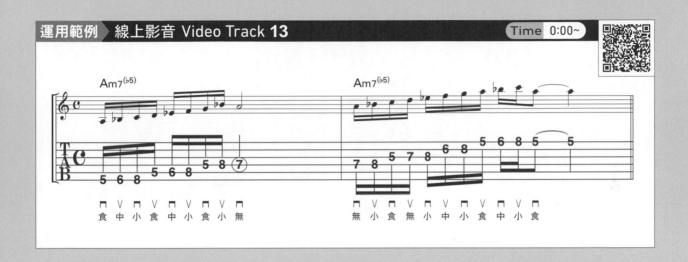

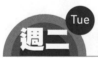

週二 Tue 記住第5弦根音型的位置

以 5 弦第 12 格的 A 音為主軸，A Locrian Scale 的下行樂句。

從之前所介紹的 Ionian、Dorian、Phrygian、Lydian、Mixolydian、Aeolian，到現在的 Locrian 這 7 個音階稱為「教堂調式」（Church Mode）。要學習爵士的即興演奏，就必須對這七個「教堂調式」更深入的探索。本書並沒有專門解說，有興趣的人請閱讀理論書、樂理書，研究看看。

運用範例 ▶ 線上影音 Video Track **13**　　　　Time 0:12~

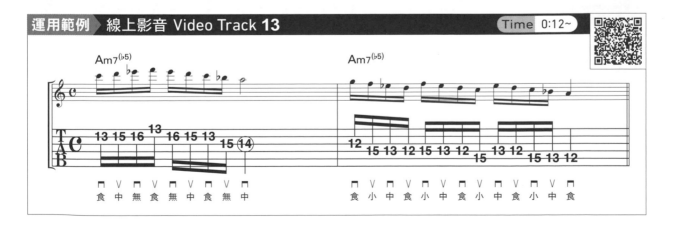

81

週三／週四　感受Am7$^{(♭5)}$的A洛克里安樂句

Am7$^{(♭5)}$和弦組成音也包括在 A Locrian Scale 的組成音中。因此只要記著和弦組成音，就能創造出具有某種「流動」感的樂句。參考右圖，記住和弦組成音的位置來彈奏吧！

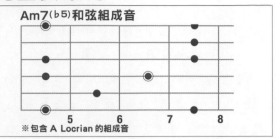

Am7$^{(♭5)}$和弦組成音

※包含 A Locrian 的組成音

運用範例　線上影音 Video Track **13**　　　Time 0:24~

週五／週六　記住特徵音的低音弦節奏

A Locrian Scale 的特徵音 B♭（♭9th）與 E♭（♭5th），都是助長不安定感的音。一部分的金屬等樂風中，常常有像範例裏這種不安定感往前推，帶有恐怖感覺的節奏編曲方式。將音箱與效果器的失真度加深，在第 6 弦的琴橋上悶音，就能彈出接近附錄 Video 中所演奏的氛圍產生。

運用範例　線上影音 Video Track **13**　　　Time 0:34~

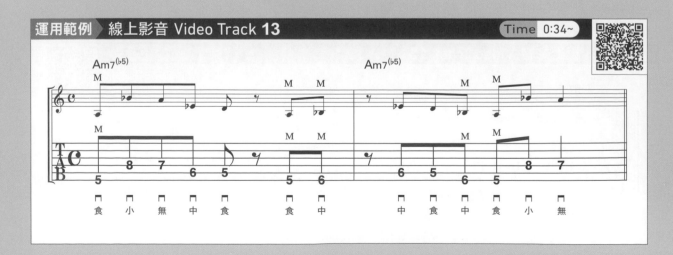

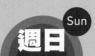

週日 Sun　將音階實際運用在樂句中　SOLO

在 Am7⁽♭5⁾ 的伴奏下，可在指板上蜿蜒起伏地運指，彷若無窮無盡地漫延著不安感。不用特別深入去考慮組成音與和弦，

老老實實的用 A Locrian Scale 去彈就能夠產生如此 "出人意表" 的詭譎樂句。

運用範例 線上影音 Video Track **13**　　　　　Time 0:44~

column 錄音使用的機材介紹

本書附錄 Video 的錄音，全部都是使 用 FREEDOM CUSTOM GUITAR RESEARCH 製的 Hydra Classic 2 Point 吉他所錄製。拾音器、顏色、inlay 等都是訂製的規格。

前後拾音器是使用 Freedom C.G.R. 原創 "Hybrid" 拾音器，除了有著很強悍的雙線圈聲音，也有著深刻的單線圈聲音，以及像 P-90 一般反應快速的聲音，多彩多姿的聲音都可經由模擬調節。若跟同家公司獨創的 Joint System「ARIMIZO & ONE Point」一併活用的話，連泛音成分都能控制。簡直就是一把擁有無限豐富聲響的吉他。無論是表演或錄音，筆者對它都有著絕對信賴。

吉他為 Line in 錄音，模擬音箱部分使用 了 Fractal Audio Systems 的 AXE-FX II。

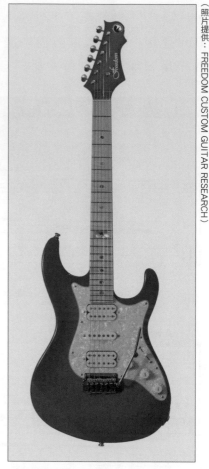

（照片提供：FREEDOM CUSTOM GUITAR RESEARCH）

●本書的 Video 錄音，全都是使用 FREEDOM CUSTOM GUITAR RESEARCH 製 的 Hydra Classic 2 Point 所錄製。

tension scale

延伸音階（Tension）系列

4-1 變化音階　　Altered Scale

4-2 全音音階　　Whole Tone Scale

4-3 減音階　　　Diminished Scale

4-4 聯合減音階　Combination of Diminished Scale

各樂風出現頻率Check

>>> 延伸音階系列

變化音階
(Altered Scale)

用了就會有 "就是那個" 的感覺，爵士必用的音階！

👉 **把位CHECK**

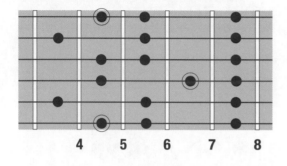

◎ A Altered Scale 第 6 弦根音型

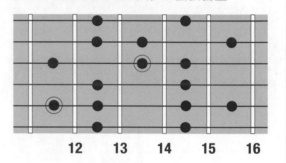

◎ A Altered Scale 第 5 弦根音型

◎ 到 16 格為止的位置圖（4 個把位區塊）

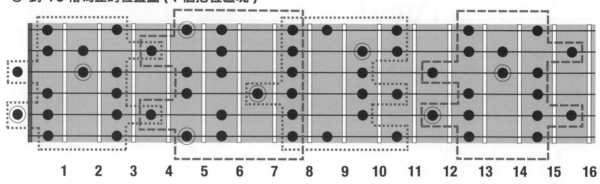

▶ **運用重點**

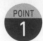 **POINT 1** 記住特徵音，以指節滾動彈奏樂句。

 POINT 2 「彈奏和弦 + 音階組成音」來做切入。

 POINT 3 依據爵士必用的和弦進行「II-V-I」來發展樂句。

對爵士來說 Altered Scale 是必須的重要音階。使用它就能產生 Jazzy 的氣氛。

包含著「Altered・Tension」，給人困難的印象，但在流行等樂風中常常運用，請一定要將它變成自己的拿手絕活。

週一 ^{Mon} 記住第6弦根音型的位置

第6弦第5格的A音開始彈奏A Altered音階的上行＆下行樂句。Altered音階與七和弦對應，在這種單一和弦的背景中彈奏時，會給人一種永遠不會走向沉穩做解決的印象。本書在音樂理論的解說部分極力的做省略，然而，請記住Altered音階是一個「找尋解決點」的動態音階。

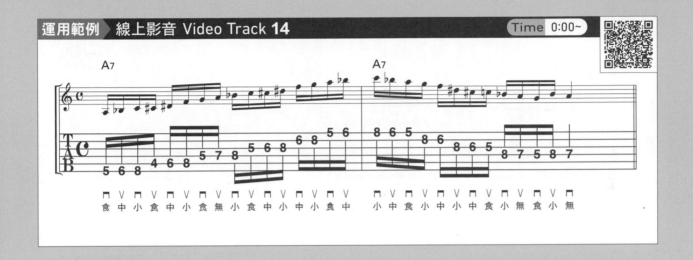

週二 ^{Tue} 記住第5弦根音型的位置

第5弦第12格的A音開始彈奏A Altered音階的上行＆下行樂句。以下為推薦給今後想要開始研究爵士的人，包含流行與融合（Fusion）要素、初學者也能輕易聽懂的作品。

「The Inside Story」
Robben Ford

 Robben Ford

「Nite Crawler」
Larry Carlton

 Larry Carlton

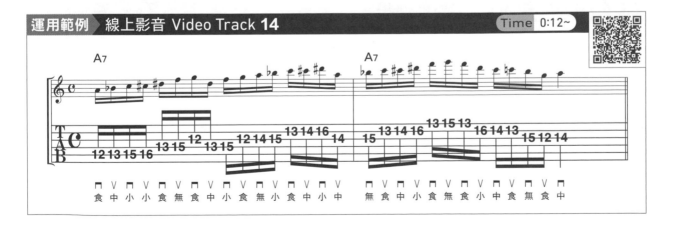

週三 ^{Wed} "總之" 要意識著 ♭9th 與 ♯9th 的樂句

Altered 音階就像週一所說的是「找尋解決點」的音階。為了實地感受，週三以後將依據爵士必用的「II-V-I」(Two-Five) 和弦進行來作介紹。任何時候在第小節第 3 ～ 4 拍的 A7 和弦都是使用 A Altered 音階。

這個運用範例的第 3 ～ 4 拍，都是在用 ♭9th (B♭ 音) 與 ♯9th (C 音)。這樣就足以讓 Jazzy 的味道飄揚著。

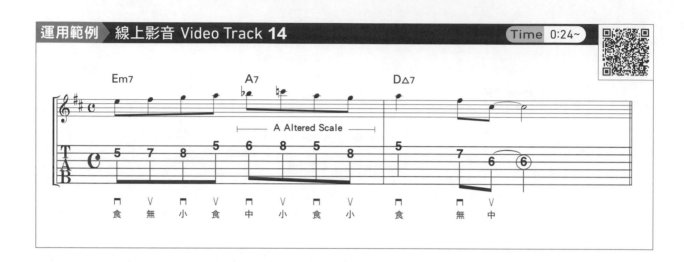

週四 ^{Thu} 指關節連按的樂句

運用範例第 1 小節的第 3 拍是用左手食指指節連按 1 ～ 3 弦的第 6 格的樂句。1&2 弦的第 6 格分別是 ♭9th、♭13th，為 A Altered 音階的特徵音。

雖是以使用掃弦的方式彈奏，但在慢的拍子中，用交替撥弦來彈奏也是沒有問題的。不要讓各弦的聲音重疊，左手食指的關節要作出纖細的彎曲動作，彈完後的弦音做好消音動作。

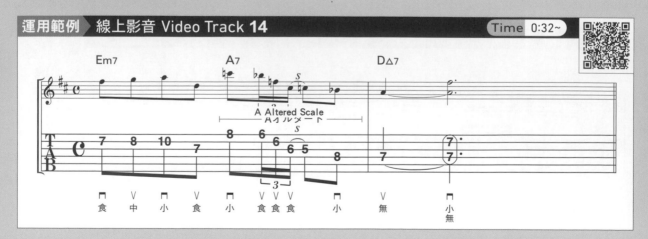

週五 ^{Fri} 爵士常用的下行樂句

16 分音符為主體,爵士的常用樂句。

因 A7 和弦中使用了 A Altered 音階的關係,使樂音有著不安感升高的氛圍。第 2 小節彈奏一開始的音 (第 4 弦第 7 格的 A 音),包覆著安心的「沉著感」

傳達了 "解決" 的感覺。像這樣經由選擇和弦與音階的用音,重覆著不安與解決氛圍,即是一般爵士樂音的進行原則。

| 運用範例 | 線上影音 Video Track **14** | | Time 0:41~ |

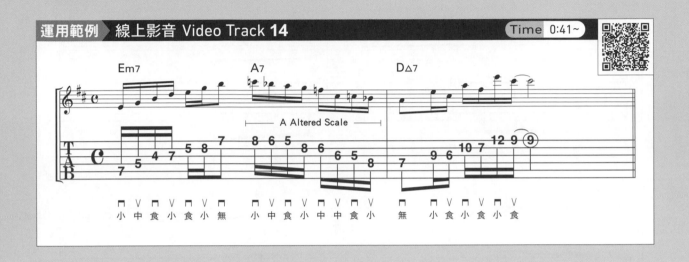

週六 ^{Sat} 彈奏和弦連接音階的音

A7 和弦中以 A Altered 音階來連接的樂句,和弦名稱右上括號中也加入了延伸音 (Tension) 的用音標示。右圖標記了 A7 和弦指型與 A Altered 音階特徵音的位置關係。創作樂句時請加以參考運用。

A7 和弦指型與 A Altered 音階特徵音的位置關係

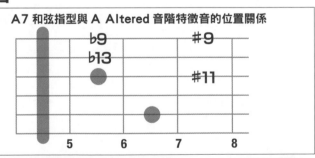

| 運用範例 | 線上影音 Video Track **14** | | Time 0:51~ |

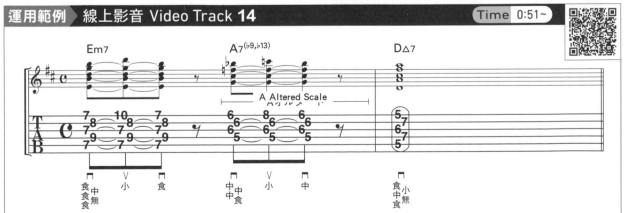

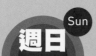

週日 ^{Sun} 將音階實際運用在樂句中 SOLO 1

依循 II-V-I 的和弦反覆進行的 Jazzy 樂句。請在彈奏時保持 Swing 的節奏感來彈奏。將音箱上的 Treble（高音）轉小，用 Clean Tone 彈奏，更能帶出 Jazzy 的氣氛。

運用範例 線上影音 Video Track **14**　　　Time 1:01~

▊ 將音階實際運用在樂句中 SOLO 2

在小調系列的進行裡，各第 3 ～ 4 拍
活用 A Altered 音階的樂句。

也請一併使用五聲音階與推弦，來彈
出爵士藍調的感覺。

運用範例 線上影音 Video Track **14**　　　　Time 1:22~

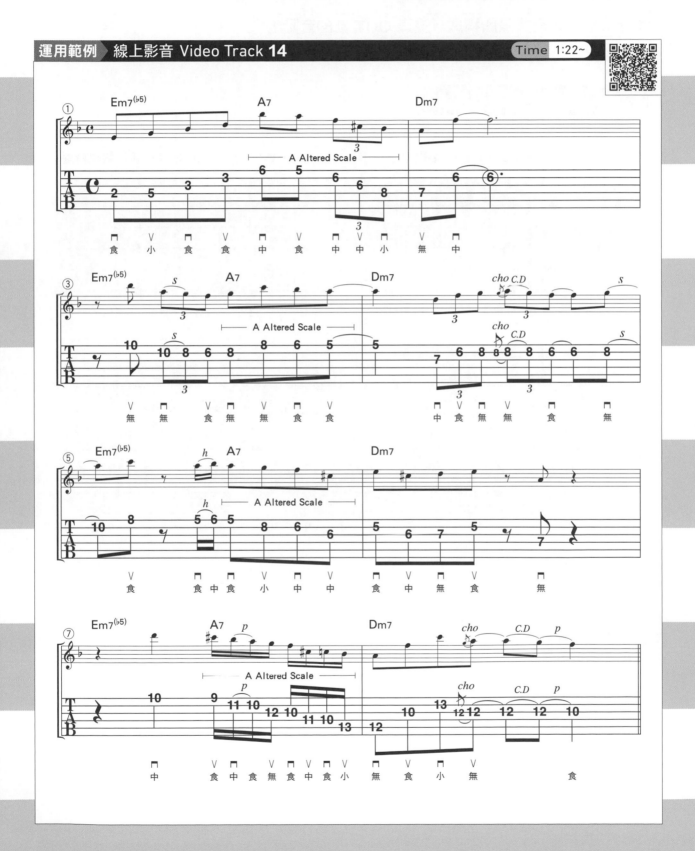

>>> 延伸音階系列

全音音階
(Whole Tone Scale)

各音以全音音程間隔所構成，充滿 OUT 感的音階！

・・各樂風出現頻率Check・・

ROCK

POPS　　BLUES

JAZZ

👉 把位CHECK

◎ A Whole Tone Scale 第 6 弦根音型

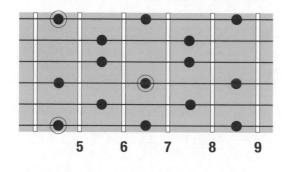

5　6　7　8　9

◎ A Whole Tone Scale 第 5 弦根音型

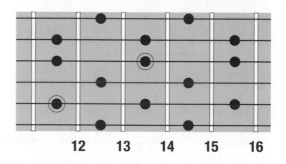

12　13　14　15　16

◎ 到 16 格為止的位置圖（4 個把位區塊）

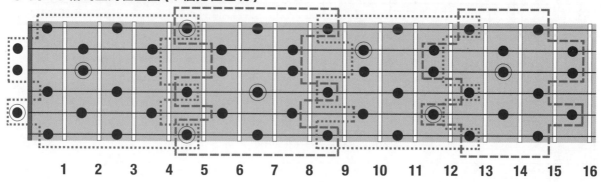

1　2　3　4　5　6　7　8　9　10　11　12　13　14　15　16

▶ 運用重點

POINT
1　活用 2 ～ 3 弦的同格來創作樂句。

POINT
2　意識著 aug（Auguament －增和弦）的組成音。

POINT
3　使用時要考慮整體的平衡性。

　　各組成音間全部以全音音程（2 格）間隔的就是 Whole Tone 音階。在指板上是整齊的聲音排列，所以記憶上並沒有那麼難。相對於這種單純感，音階的聲響可用無感情／未來感等來形容，OUT 感（落在調性外的感覺）很強烈。

週一 ^{Mon} 記住第6弦根音型的位置

第 6 弦第 5 格的 A 音開始彈奏 A Whole Tone 音階的樂句。因為是沒有半音移動的音階，走到哪都沒有沉著解決的感覺，一直都像是搖搖晃晃、徬徨的感覺。

以組成音來說，Whole Tone 音階有 2 種。除了這裡介紹的 A Whole Tone 音階外，還有跟 A Whole Tone 音階所有的音都相差半音的 A# Whole Tone 音階。因此每種 Whole Tone 音階可以在 6 個調裡使用。

運用範例 線上影音 Video Track **15**　　　　Time 0:00~

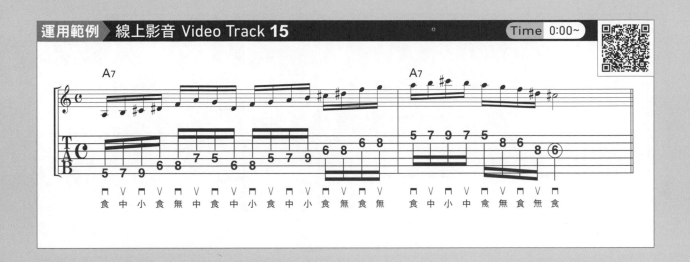

週二 ^{Tue} 記住第5弦根音型的位置

第 5 弦第 12 格的 A 音開始彈奏 A Whole Tone 音階的樂句。

說到能自在地操控 Whole Tone 音階，並將其出神入外般地運用的吉他手的話，第一個想到的就是 Allan Holdsworth。請好好的關注他獨特的樂句。

「The Best of Allan Holdsworth」
Allan Holdsworth

g Allan Holdsworth

運用範例 線上影音 Video Track **15**　　　　Time 0:12~

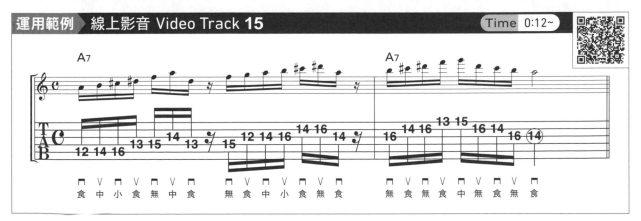

週三／週四 Wed Thu　感受著異弦同格的樂句

　　Whole Tone Scale 有著在第 2 弦與第 3 弦同格的組成音。只要將這些聲音加以組合，就能輕易地作出帶有調外感的樂句。運用範例的第 1 小節第 3 ～ 4 拍，就是僅僅使用了 2 弦與 3 弦的第 6 與第 8 格的音，

就十足地帶出 Whole Tone 的氣氛的例子。

　　橫向移動 2 格的話，組成音就會一一出現，因此 Whole Tone 音階或許是個對吉他手非常溫柔（＝很容易背起來）的音階吧！

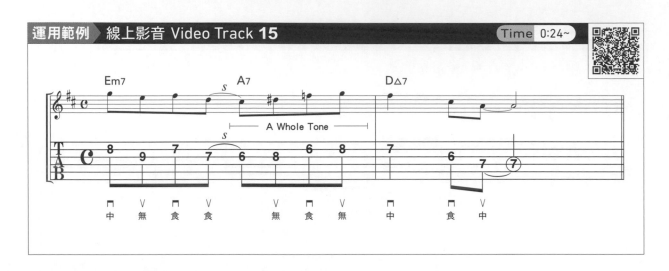

運用範例　線上影音 Video Track **15**　　Time **0:24~**

週五／週六 Fri Sat　意識著增和弦組成音的樂句

　　Whole Tone Scale 的組成音包含了 aug（Augument －增和弦）的組成音。運用範例是在 A7 和弦的伴奏上，用 A aug 的和弦內音琶音來彈奏，以作出 Jazzy 的調外感的例子。

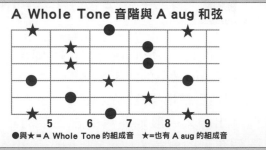

A Whole Tone 音階與 A aug 和弦

●與★＝A Whole Tone 的組成音　★＝也有 A aug 的組成音

運用範例　線上影音 Video Track **15**　　Time **0:32~**

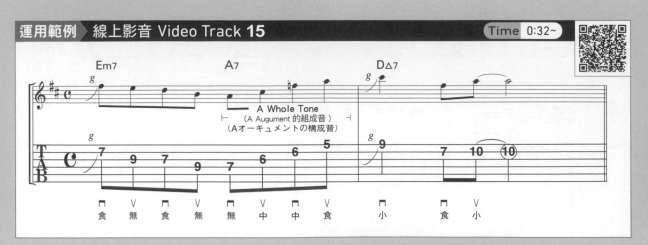

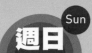

週日 Sun **將音階實際運用在樂句中 SOLO**

A7 和弦部分使用 A Whole Tone 音階的 Jazzy 獨奏。因為是很有個性的音階，隨便使用的話可能會使樂句本身的旋律輪廓走調。所以，使用 Whole Tone 音階的時候要好好考慮旋律整體的平衡性，這點非常地重要。

運用範例 線上影音 Video Track **15**　　　Time 0:41~

95

各樂風出現頻率Check

>>> 延伸音階系列

減音階
(Diminished Scale)

以整齊規則的「全音－半音」音程間隔排列的音階

👉 把位CHECK

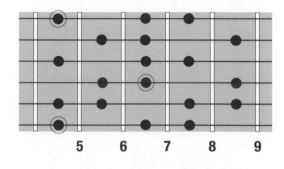

◎ A Diminished Scale 第 6 弦根音型

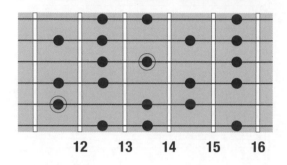

◎ A Diminished Scale 第 5 弦根音型

◎ 到 16 格為止的位置圖（4 個把位區塊）

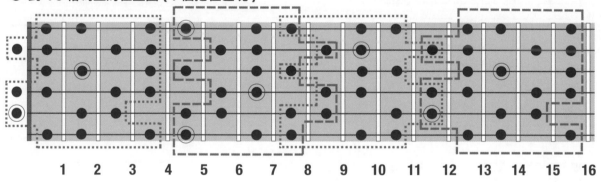

▶ 運用重點

 意識著減七（dim7）和弦的組成音。

 掃弦及跨弦彈奏等技巧的並用。

 對應「低半音的七和弦」來做使用。

　　Diminished Scale 的組成音是根音開始，以全音－半音－全音－半音……規律交替，整齊的音程間隔，8 個音的音階。跟和聲小音階一樣，在新古典風的金屬樂和爵士中的使用頻率比較高，請好好把握其在各種樂風上的聲音表現＆用音方式。

週一 ^{Mon} 記住第6弦根音型的位置

第 6 弦 第 5 格 的 A 音 開 始，彈 奏 A Diminished Scale 的樂句。像這個譜例從根音開始按音階排序，機械化的彈奏 Diminished Scale 的機會實際上幾乎沒有，但卻是個訓練運指最適合的樂句。注意

別讓手指打結，彈奏吧！對應的和弦是 dim 或 dim7 和弦，多是使用在經過和音上，很少單一拉長音來使用。

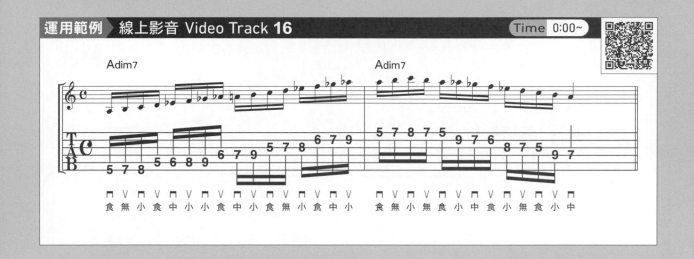

週二 ^{Tue} 記住第5弦根音型的位置

第 5 弦 第 12 格 的 A 音 開 始，彈 奏 A Diminished 上 行 & 下 行 樂 句。像 Diminished Scale 或 Whole Tone Scale 等，組成音的音程排序方式很規則的音階，被稱做「對稱音階」。

以 Diminished Scale 組 成 音 的特性來說，同組音可以對應三種調性。也可說 C Diminished、E♭ Diminished、G♭ Diminished、A Diminished 這三組音階本身的組成音是完全是一樣的。

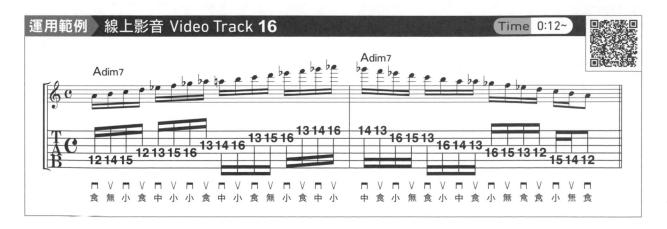

週三 (Wed) 使用 dim7 組成音的樂句

只是將 Diminished Scale 的組成音依排列音序彈奏的話,容易產生和弦感薄弱的樂句。為了作出協調好聽的樂句,要將其搭配 dim7 和弦組成音的位置,來創造樂句。

譜例是搭配和弦組成音的彈奏訓練。在彈奏的 A Diminished Scale 中,也包含了 A dim7 和弦的組成音 A、C、E♭、G♭。

運用範例 ▶ 線上影音 Video Track **16**　　　Time 0:24~

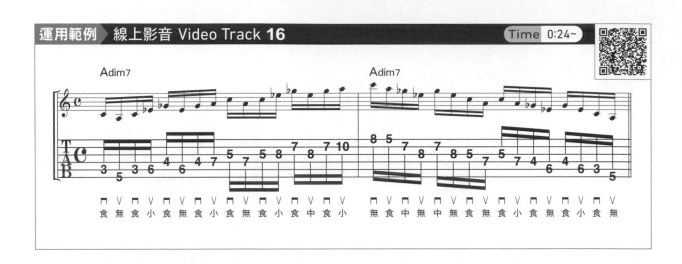

週四 (Thu) Yngwie 風的掃弦樂句

1～3 弦上的 Adim7 和弦組成音掃弦撥法,橫向與每 3 格為一把位移動單位。和聲小音階,幾可說是第 65 頁所介紹過的 "王者 Yngwie Malmsteen" 的代名詞,帶著古典聲響的樂句。以掃弦撥

弦時不要讓複數弦聲音重疊在一起,要徹底的對各弦做消音。而掃弦時的節拍也容易亂掉,要好好地抓好各拍的起音,對上拍點。

運用範例 ▶ 線上影音 Video Track **16**　　　Time 0:36~

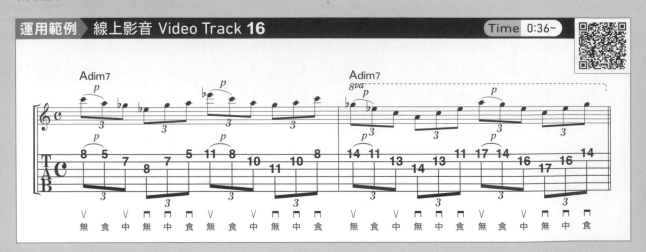

週五 **Fri** Paul Gilbert 風的擴指和跨弦樂句

Diminished Scale 第 1 弦與第 3 弦有著相同位置的組成音，運用範例中就是想著這個位置，交替進行擴張彈奏的樂句。

擴張 & 跨弦是 Paul Gilbert 喜好的彈奏法，比起掃弦來說聲音帶有些間隙，對於保持節奏穩定較為容易。2 個技巧都跟 Diminished Scale 很搭，依照狀況去分別使用，好好訓練吧。

運用範例 線上影音 Video Track **16** ｜ Time 0:43~

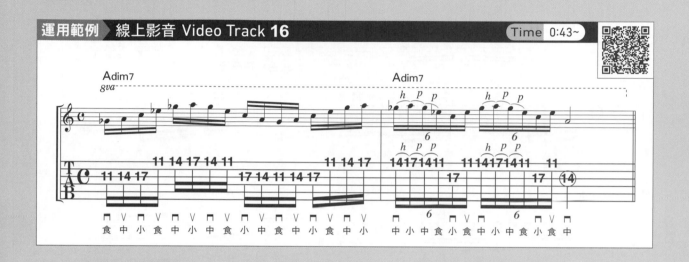

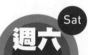

週六 **Sat** 在下行半音的 7 和弦上 Jazzy 的使用

Diminished 和弦的組成音與低它半音音名所構成的七和弦，和弦組成幾乎是完全相同的。利用這點，下面的範例就是依比概念，在 A♭7 和弦的伴奏上以 Adim7 的和弦琶音所彈奏出的 Jazzy 樂句 (用音請參照右圖)。

A♭7 和弦與 Adim7 和弦的組成音

○= A♭7 的組成音　●= Adim7 的組成音　◎= 兩者的同音

運用範例 線上影音 Video Track **16** ｜ Time 0:51~

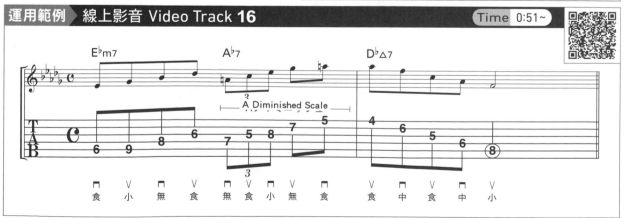

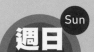 週日 **將音階實際運用在樂句中 SOLO 1**

前半段是使用 Adim7 的和弦內音（Chord Tone）掃弦樂句，後半段是斜向移動的 A Diminished Scale 樂句。為了

強化雙手的技巧，並記住這個音階的位置，請學起來。

運用範例 線上影音 Video Track **16** Time 1:01~

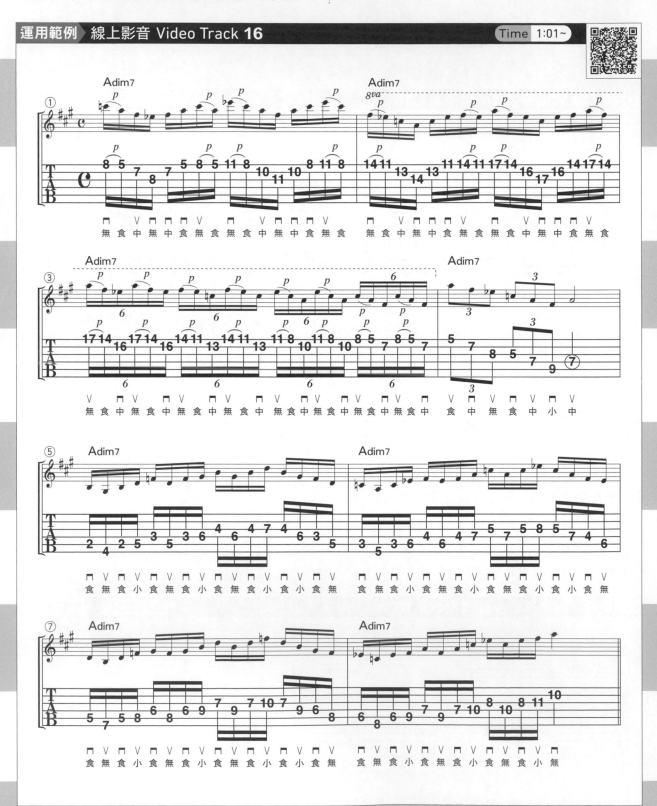

將音階實際運用在樂句中 SOLO 2

在各奇數小節第 3～4 拍中,在 A♭7 和弦上彈奏 Adim7 的和弦琶音。關於 Diminished Scale 和七和弦,「週六」的

練習時已介紹過兩者的關係性,並能將之運用在爵士化的彈奏上,這部分請好好的利用。

運用範例 線上影音 Video Track **16**　　　Time 1:23~

4-4

重要度 ★☆☆☆☆

聯合減音階
(Combination of Diminished Scale)

簡稱 Comdimi，「半音－全音」間隔的音階

・・各樂風出現頻率Check・・

ROCK
POPS　　BLUES
JAZZ

👉 把位CHECK

◎ A Comdimi Scale 第 6 弦根音型

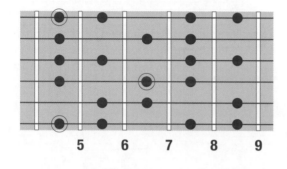

◎ A Comdimi Scale 第 5 弦根音型

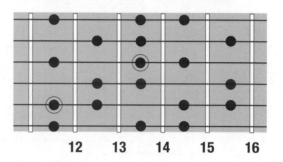

◎ 到 16 格為止的位置圖（4 個把位區塊）

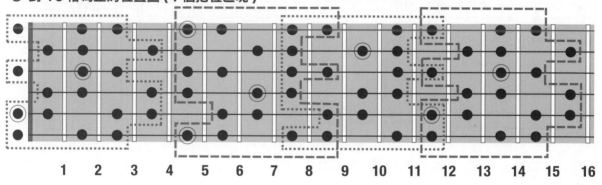

▶ 運用重點

POINT 1 把握 Comdimi 的「推導方式」。

POINT 2 活用「3 格一把位的平行移動」。

POINT 3 意識著七和弦的組成音來發展樂句。

　　別名又稱作 Dominat・Diminish 音階的 "Comdimi"。組成音的排列方法是以半音間隔－全音間隔的重覆，與前面出現的 Diminished 音階相反。使用頻率並沒有那麼高，如果能夠靈活運用的話，在 Session 中這個音階就如同強力的「外接飛行程式」一樣。

週一 ^{Mon} 記住第6弦根音型的位置

6 弦 5 格的 A 音開始彈奏的 A Comdimi 的樂句。

Comdimi 的組成音和第 86 頁介紹的 Altered Scale 相似，單純只彈這個音階時會有種安定不下來的感覺。在七和弦上使用的要點與 Altered Scale 一樣。

若要說是哪裡感覺不一樣的話，Comdimi 的組成音較 Altered Scale 多了一個，可以作出更有輪轉徘徊感的樂句來。

運用範例 線上影音 Video Track **17**　　　　Time 0:00~

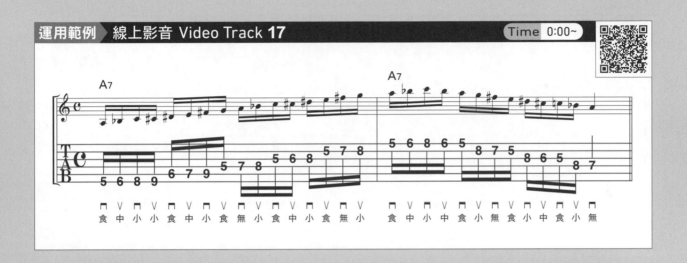

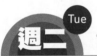

週二 ^{Tue} 記住第5弦根音型的位置

第 5 弦第 12 格的 A 音開始彈奏 A Comdimi 的樂句。

Comdimi 可以與任意 dim7 和弦組成音上行（或下行）半音的 dim7 和弦組成音作組合，作法很簡單（參照右圖的例子）。

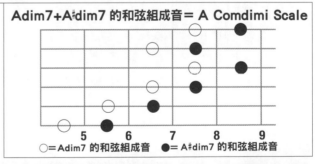

Adim7+A♯dim7 的和弦組成音＝ A Comdimi Scale

○＝Adim7 的和弦組成音　●＝A♯dim7 的和弦組成音

運用範例 線上影音 Video Track **17**　　　　Time 0:12~

週三／週四 Wed Thu 運用3格一把位平行移動的樂句

第 1 小節第 1 ～ 2 拍的樂句直接向右平行移動 3 格,在第 3 ～ 4 拍彈奏。像 Comdimi 這樣規則整齊的組成音排列成的音階本身就是樂句的發展。

順帶一提,第 3 ～ 4 拍強調了 Comdimi 的不安定,實際上第 1 ～ 2 拍的樂句也只是使用了 A Comdimi 的組成音來彈奏而已。

運用範例 線上影音 Video Track **17** Time 0:24~

週五／週六 Fri Sat 暗記著A7和弦指型的樂句

將在伴奏中的 A7 和弦指型還原,再聯接上 A Comdimi Scale 中的構成音的樂句(第 1 小節 3 ～ 4 拍)。為了將音階的氣氛輸入到身體裡,要一邊暗記著發聲中的和弦聲響一面彈奏,這點非常的重要!

A7 的和弦指型與其附近的 A Comdimi Scale 的音

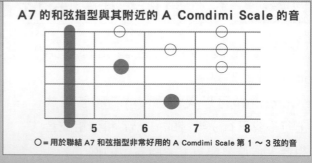

○ = 用於聯結 A7 和弦指型非常好用的 A Comdimi Scale 第 1 ～ 3 弦的音

運用範例 線上影音 Video Track **17** Time 0:32~

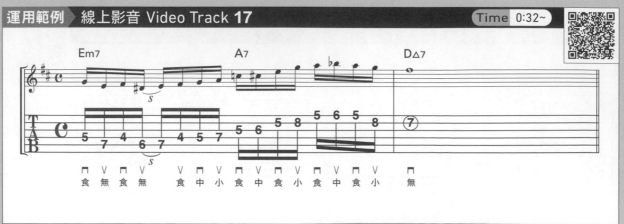

 週日 Sun **將音階實際運用在樂句中 SOLO**

在奇數小節的第 3～4 拍上的，A7 和弦時使用 A Comdimi 的樂句。這是個帶有驚險感覺的演奏，彈奏音數較多的樂句時運指也不要過度用力，以"柔軟"的觸弦來演奏是很重要的。

運用範例 線上影音 Video Track **17** Time 0:41~

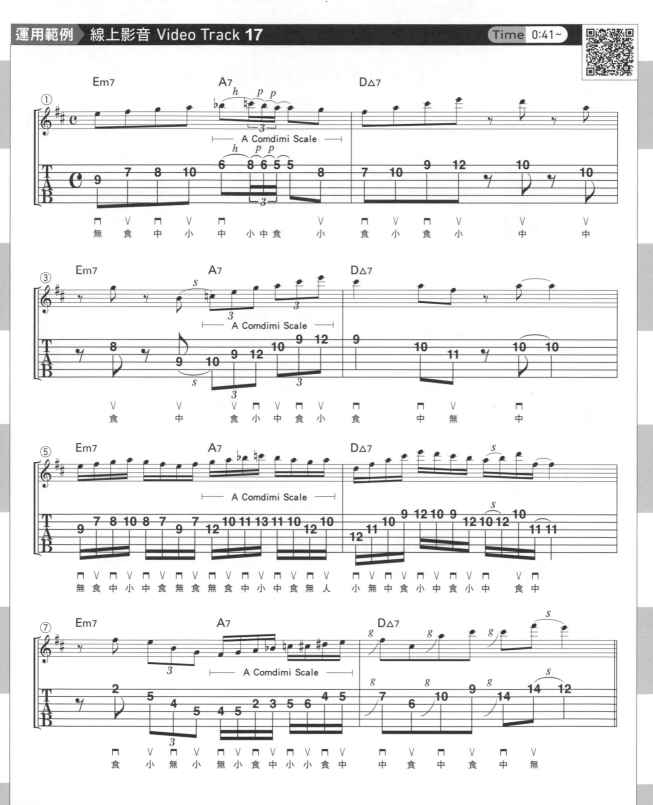

3 本可與本書一起使用的教材

文：編輯部

介紹執筆本書的海老澤祐也先生的 3 本教材。

一直受到各位讀者的高度支持。

為了讓本書的效果 UP，建議一起閱讀使用。

典絃音樂文化 出版

集中意識 2 個月內邁向實力派吉他手！

『集中意識！ 60天精通吉他技巧訓練計畫』

附教材 CD

海老澤祐也 著

這是收錄了 60 天份附有 CD 示範的吉他訓練教材。最大的特點就是…集中意識這件事！這本書一開始就提示了 "集中意識的要點"，以其為焦點就能進行訓練。請務必要能聚焦於 "集中意識" 這件事上！

典絃音樂文化 出版

正向面對無法做好速彈並改善問題癥結的一本書！

『為何速彈總是彈不快？』

附教材 CD

海老澤祐也 著

本書的首要目的是充實基礎訓練，讓你脫離虛浮無計劃的練習。然後架構指型，徹底分析、介紹關於速彈的各種技巧。進一步地增強心理層面，透過學會音樂理論來讓你有自信地彈奏速彈。

[中譯本未出版]

2 → 4 → 8 小節的區分難度練習 STEP UP！

『為吉他手而準備的3 STEP集中訓練！』

海老澤祐也 著

14 篇 SOLO，12 篇伴奏，合計 26 個主題，每個主題分為 3 STEP。各 STEP 的應用樂句有 2 小節、4 小節、8 小節，漸次增加長度與難度，依循這個階梯進行訓練便能夠有效提升吉他的應用力。想要確實進步的人必帶的一本書！

※Rittor Music(株)發售中。
詳細內容請參照 http://www.rittor-music.co.jp/
有時可能會缺書，屆時可能會入手困難，請多包涵。

ethnic scale

|民族音階系列

5-1 西班牙 8 音音階　Spanish 8 Notes Scale

5-2 琉球音階　　　　Ryukyu Scale

5-3 平調子音階　　　Hirazyosi Scale

5-4 匈牙利音階　　　Hungrian Scale

5-1

重要度 ★★☆☆☆

>>> 民族音階系列

西班牙 8 音音階
(Spanish 8 Notes Scale)

■ 熱情聲響的 8 音音階！

👉 把位CHECK

◎ A Spanish 8 Notes Scale
第 6 弦根音型

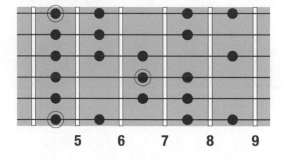

◎ A Spanish 8 Notes Scale
第 5 弦根音型

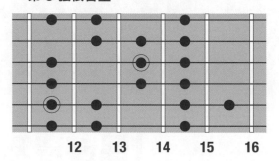

◎ 到 16 格為止的位置圖（4 個把位區塊）

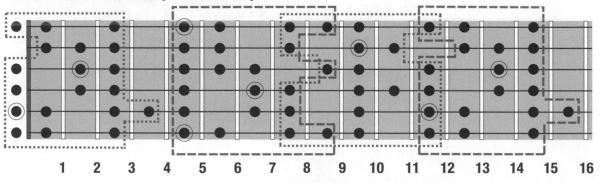

▶ 運用重點

 把握與弗里吉安音階的不同處。

 以佛朗明哥風格的和弦進行來發展樂句。

 意識著 16 分音符來學習節奏。

　　正如其名，是西班牙民族音樂使用的音階。組成音與第 76 頁介紹的 Phrygian Scale 相似，用法上有很多共通點。熱情的卻憂鬱的聲響是其特徵，與古典吉他非常地搭。

 週一 Mon

記住第6弦根音型的位置

第6弦第5格的A音為主軸的A Spanish 8 Notes Scale 樂句。去除這個音階中△ 3rd(C♯音）後就成為 Phrygian Scale 了。又也可以說在帶著黑暗聲響的 Phrygian 裡加上△3rd音，Spanish 8 Notes Scale 可以產生憂鬱的氣氛。

大調或小調任何一方的和弦都對應，是本音階的特徵請記牢。

運用範例 線上影音 Video Track **18**　Time 0:00~

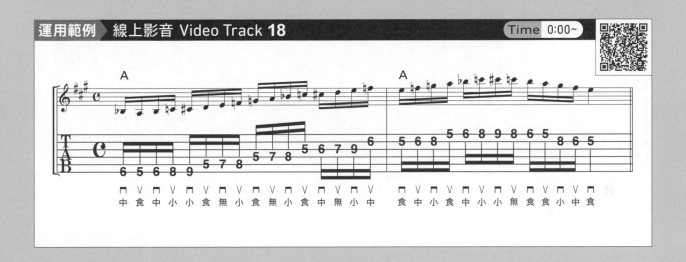

 週二 Tue

記住第5弦根音型的位置

第5弦第12格的A音開始彈奏 Spanish 8 Notes Scale 的樂句。而其中將爵士等要素帶進佛朗明哥裡，西班牙傳說的吉他演奏者，Paco de Lucía 的演奏，就算不是粉絲也該去聽聽看。

「Friday Night in San Francisco
Super guitar Trio

g Paco de Lucía、Al Di Meola、John McLaughlin

運用範例 線上影音 Video Track **18**　Time 0:12~

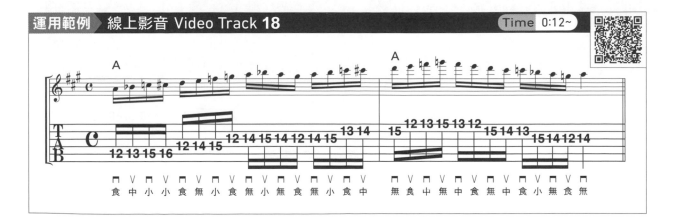

週三／週四 感受佛朗明哥的輕重感的樂句

加入了佛朗明哥常聽到的輕重感的樂句。經由第 1 小節第 2 拍的 3 連音，第 2 小節的半音連續搥勾，及音階組成音的配合之下，更使樂句憑添了滿滿的異國風情。

佛朗明哥吉他的演奏者中以獨奏吉他演奏方式呈現的人也不少。為了感受其演奏時的呼吸律動，要意識到譜面上沒有記載的微妙吸吐與強弱感，以期演奏出豐富地表情來。

運用範例 線上影音 Video Track **18**　　Time 0:24~

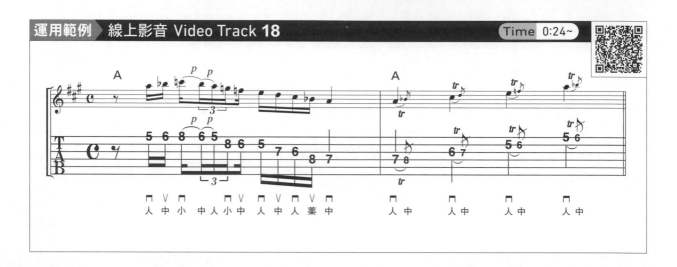

週五／週六 佛朗明哥風的和弦進行樂句

佛朗明哥風的代表和弦進行樂句。A 西班牙 8 音音階包含 A 和弦與 B♭ 和弦兩者的和弦組成音，可以作出很有效果的樂句（參照右圖）。

A 西班牙 8 音音階內包含的和弦組成音

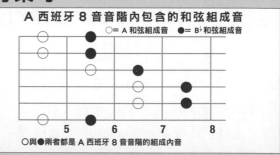

○與●兩者都是 A 西班牙 8 音音階的組成內音

運用範例 線上影音 Video Track **18**　　Time 0:34~

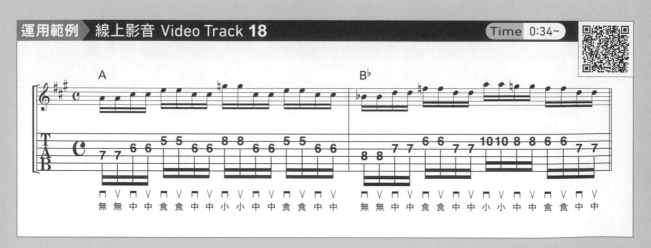

週日 **Sun**　**將音階實際運用在樂句中 SOLO**

　　將西班牙 8 音音階的特徵最大化所產生的熱情樂句。第 5～6 小節加進了 16 分音符，節奏有歡樂快活的感覺。

　　適當的切斷前後音，心裡隨時想著彈奏要乾淨俐落。

運用範例　線上影音 Video Track **18**　　　Time 0:43~

重要度 ★☆☆☆☆

>>> 民族音階系列

琉球音階
(Ryukyu Scale)

有著南國明亮感的琉球"五聲"音階！

·· 各樂風出現頻率Check ··

ROCK

POPS BLUES

JAZZ

👉 把位CHECK

◎ A Ryukyu Scale 第6弦根音型

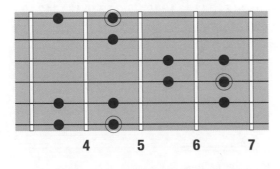

◎ A Ryukyu Scale 第5弦根音型

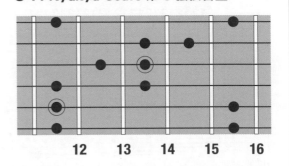

◎ 到16格為止的位置圖（4個把位區塊）

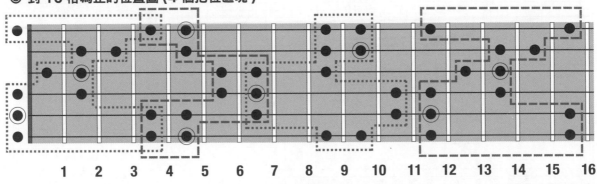

▶ 運用重點

 POINT 1 利用琴橋悶音來以演奏出"三線"風。

 POINT 2 利用吉他特有技巧，將之運用在搖滾上。

 POINT 3 活用 shuffle 節奏。

　　沖繩地方自古流傳的音階。因為組成音是5個音，也叫做沖繩五聲音階。去掉 Ionian Scale 的第2與第6個音，因此也叫做「二口抜き音階」（去 ReLa 音階）。僅需要照彈這5個音，就能感受到歡樂南國風情的有趣音階。

週一 記住第6弦根音型的位置

第6弦第5格的 A 音開始彈奏 A Ryukyu Scale 的樂句。彈了後就會知道，Ryukyu Scale 帶有極為明亮的氣氛。當然對應和弦是大和弦，沖繩民謠幾乎都是這個音階為主體構成的。

使用上的重點在於 D（11th）音與 G#（△7th）音。若想要更強調濃厚的沖繩風格感覺的話，就以這 2 個音為中心來組成樂句吧！

運用範例 線上影音 Video Track **19** ｜ Time 0:00~

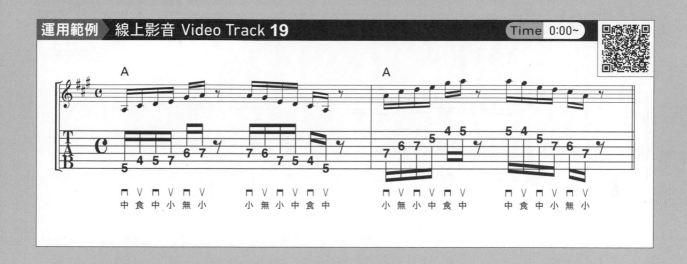

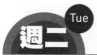

週二 記住第5弦根音型的位置

第 5 弦第 12 格的 A 音開始彈奏 A Ryukyu Scale 的樂句。

按順序彈出 Ryukyu Scale 的組成音，第 1 音與第 2 音之間，以及第 4 音與第 5 音之間，有 4 格的間隔。因此這個運用

範例中，第 1 小節的第 1 音與第 2 音之間用了小小的擴指。這時琴頸內側的左手姆指位置要稍微往下，切記不要使用不符合生理的怪異姿勢。第 1 小節的第 4 拍也是一樣。

運用範例 線上影音 Video Track **19** ｜ Time 0:12~

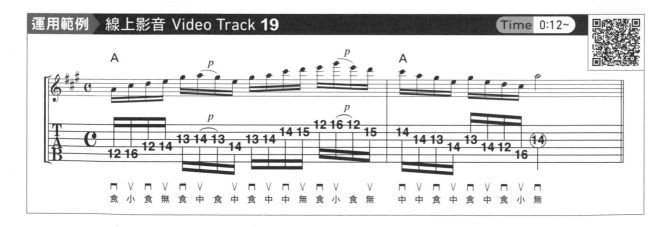

週三／週四 (Wed／Thu) 想像著 "三線" 風格彈奏的樂句

模仿沖繩其中一種傳統樂器 "三線" 的音色來彈奏的樂句。要用吉他重現三線的音色需要注意下面 3 點。

① 設定輕微 Crunch 的破音音色。

② 音箱上的 EQ 減少低音，強調高音。

③ 一邊做琴橋悶音一邊彈奏。請留意以上所提來彈奏。

再來，以 1 ～ 3 弦音為主體來組成樂句的話，更能做出接近三線的聲音細節感。

運用範例 線上影音 Video Track **19** ／ Time 0:24~

週五／週六 (Fri／Sat) 與搖滾融合！

使用了吉他特有的圓滑奏法技巧的樂句。這種技巧沒出現在前面的三線風樂句，因此算是搖滾吉他與琉球音樂的融合樂句。

第 1 小節右手的手指使用點弦及滑弦，將琉球音階的音程差異以搖滾的聲音處理來表現。

運用範例 線上影音 Video Track **19** ／ Time 0:34~

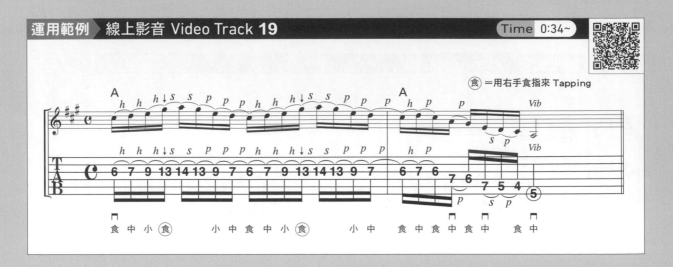

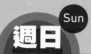

週日 Sun 將音階實際運用在樂句中 SOLO

很 能 代 表 "Ryukyu Scale" 的 樂 句。
沖繩音樂很多都是以其特有的跳動節奏來
進行演奏，若能以像本樂句般的 Shuffle

節奏演出，就可以很自然地抓到這樣的氛
圍。請聽附錄 Video 中的示範來確認一下
感覺吧。

運用範例 線上影音 Video Track 19 Time 0:43~

重要度 ★★☆☆☆

各樂風出現頻率Check

>>> 民族音階系列

平調子音階
(Hirazyosi Scale)

搖滾樂中也很好用的和風音階！

👉 把位CHECK

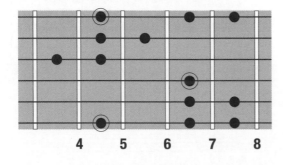

◎ A Hirazyosi Scale 第 6 弦根音型

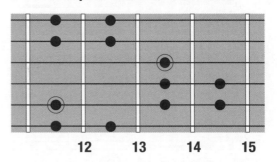

◎ A Hirazyosi Scale 第 5 弦根音型

◎ 到 16 格為止的位置圖（4 個把位區塊）

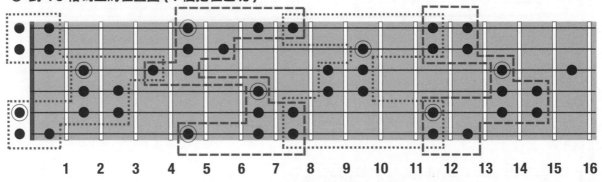

▶ 運用重點

 POINT 1 亂奏法樂句的使用。

 POINT 2 活用以低音弦為主體的和風搖滾樂句。

 POINT 3 以開放弦 & Chop 演奏 "三味線" 風格。

　　將 Aeolian Scale(第 52 頁) 的 第 4 音與第 7 音去除後的音階，也稱做 "ヨナ抜き小音階"（去 FaTi 小音階）。和 Ryukyu Scale 一樣，只要按照組成音來彈，聲音就有「大和之心」的感覺。跟吉他本身的音色就已很搭調，喜歡用這個音階的吉他手也不少。

記住第6弦根音型的位置

第 6 弦第 5 格的 A 音開始彈奏 A Hirazyosi Scale 的樂句。

第 2 小節第 1 拍使用只以無名指與小指按壓的上行樂句。沒用到的食指與中指不要亂晃，不要離開指板過遠，切記要

巧妙地安排手指的運指。

再來，在第 2 小節，6 ～ 1 弦全部都用上了，防止在弦移的時撥弦的失誤來進行演奏吧！

運用範例 線上影音 Video Track **20**　　　Time 0:00~

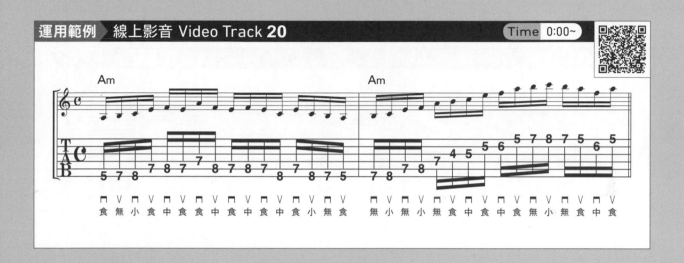

記住第5弦根音型的位置

第 5 弦根音型位置的 A Hirazyosi Scale 下行樂句。

第 1 小節是 6 個音為一個音組單位的樂句重覆 2 次。這樣的反覆稱為 "跑奏法"。小心 3 弦到 1 弦的 Skipping（跨弦）

時，不要誤彈到第 2 弦。

在弦移很多的樂句中沒辦法做好撥弦的人，也可以用搥弦或勾弦的方式來替代跨弦音。

運用範例 線上影音 Video Track **20**　　　Time 0:12~

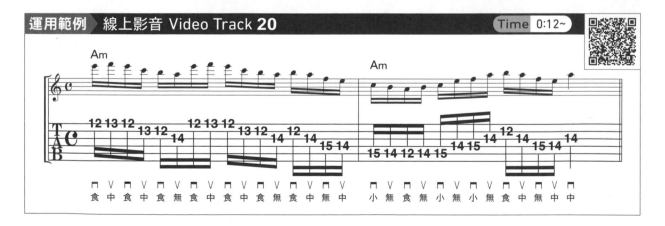

週三／週四 Wed Thu 戰國時代風的搖滾節奏

以深度扭曲的破音音色（Drive Sound）來演奏吧！

展現了「演歌就是金屬樂！」的吉他手 Marty Friedman 將 Hirazyosi Scale 以西方人的感覺來使用，漂亮的與搖滾融合在一起，必聽！

「TOKYO JUKEBOX」
Marty Friedman

g Marty Friedman

「Rust in Peace」
Megadeth

g Marty Friedman、其他

運用範例　線上影音 Video Track **20**　　Time 0:24~

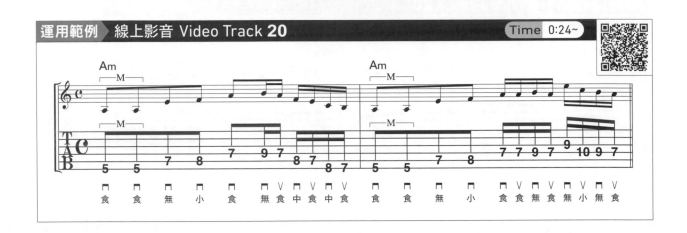

週五／週六 Fri Sat 以三味線風格彈奏的樂句

為了彈出像三味線一樣的音色，將開放弦音融入彈奏中會產生極具效果的功用。想加入重音的部分，使用對目標弦以外的弦做撥彈式的"CHOP 奏法"，就能夠產生更接近三味線音色的細節感（右圖）。

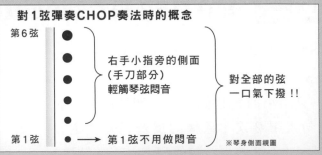

對1弦彈奏CHOP奏法時的概念

第6弦　　右手小指旁的側面（手刀部分）輕觸琴弦悶音　　對全部的弦一口氣下撥！！

第1弦 → 第1弦不用做悶音

※琴身側面視圖

運用範例　線上影音 Video Track **20**　　Time 0:32~

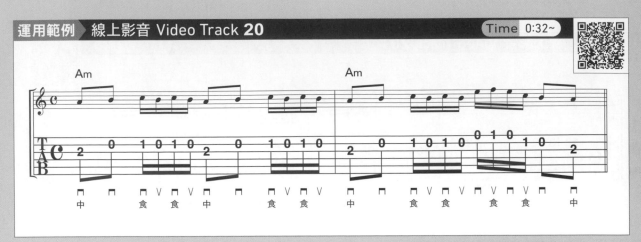

週日 Sun　將音階實際運用在樂句中 SOLO

前半段是徐緩的樂句，到了後半段則是加進了堆疊般的速彈，保有著自然的流動感來彈奏吧！特別是第 7 小節開始

的 6 連音到第 8 小節的 3 連音移動過程，是節奏容易亂掉的地方，必須要注意。

運用範例　線上影音 Video Track 20　　Time 0:41~

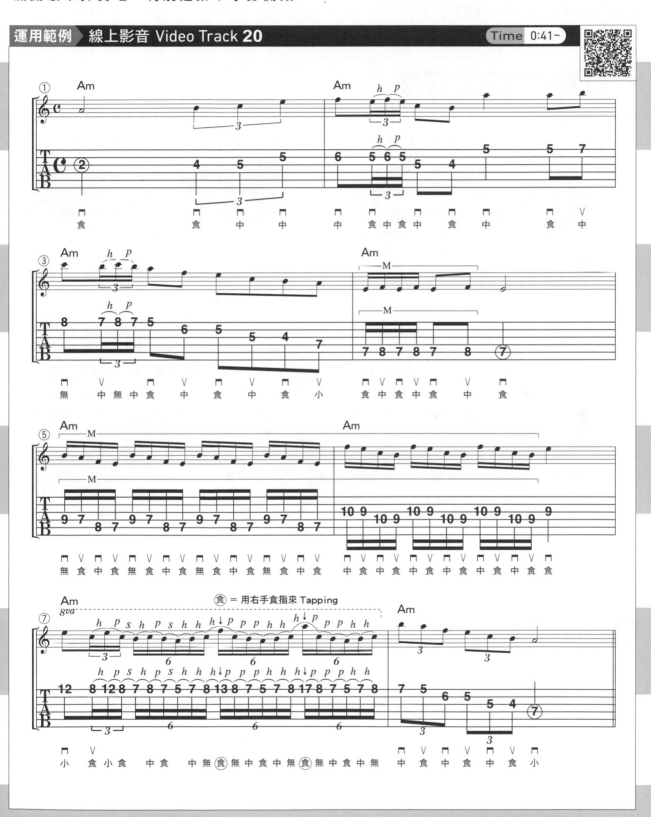

>>> 民族音階系列

匈牙利音階
(Hungrian Scale)

滿溢著吉普賽情緒感的音階

👉 **把位CHECK**

◎ A Hungrian Scale 第 6 弦根音型

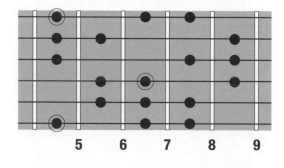

◎ A Hungrian Scale 第 5 弦根音型

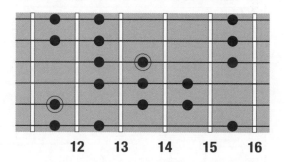

◎ 到 16 格為止的位置圖（4 個把位區塊）

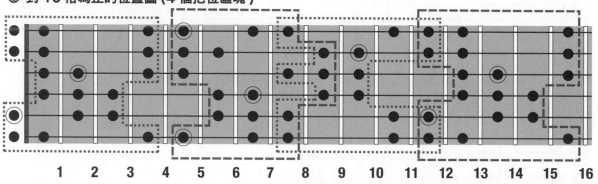

▶ **運用重點**

 活用 "一音半的跳躍"。

 活用 "連續半音間隔"。

 演奏古典鋼琴般的細緻情感。

　　也稱為 "匈牙利小調音階"，吉普賽的民族音樂中最被頻繁使用的代表。組成音與和聲小音階的第 4 音上昇半音後一樣，爵士與古典中也有使用。

120

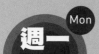 **週一** ^{Mon} **記住第6弦根音型的位置**

第 6 弦 第 5 格 的 A 音 開 始 彈 奏 A Hungrian Scale 的樂句。這個音階最大的特徵是包含了「2 個 1 音半（＝三格）的間隔音」。譜例第 1 小節的第 3 弦第 5 格～

同弦第 8 格，第 2 弦第 6 格～同弦第 9 格都是 3 格（1 音半）的跳躍，帶出了其民族音階的特有聲響。

運用範例 線上影音 Video Track **21**　　　　　　Time 0:00~

 週二 ^{Tue} **記住第5弦根音型的位置**

A 匈 牙 利 音 階 第 5 弦 第 12 格 的位置上行＆下行的樂句。以此風格，打開了吉普賽·爵士大門的傳奇吉他手 Django Reinhardt 的許多名作，至今仍被傳頌中。

「DJANGOLOGY」
Django Reinhardt
 Django Reinhardt

「ANTHOLOGY」
Django Reinhardt
ⓖ Django Reinhardt

運用範例 線上影音 Video Track **21**　　　　　　Time 0:12~

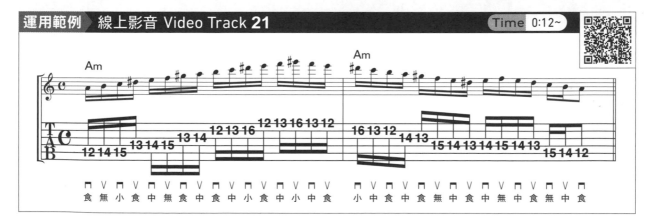

週三／週四 Wed Thu 活用跳躍一音半的樂句

活用了第 2 弦與第 1 弦中 13 ～ 16 格之間的一音半跳躍樂句。使用搥弦與勾弦彈奏半拍 3 連音的節奏，加強了樂句中民族音樂的氣氛。這個部分的重點是，要抱持著如果有點慢的話就要加快

一點的輕快感覺來彈奏。

請多聽多比較 Clean Tone 的吉普賽風聲響，以及附錄 Video 裡用破音來彈奏出新古典風樂句的感覺。

運用範例 線上影音 Video Track **21**　　　　Time 0:24~

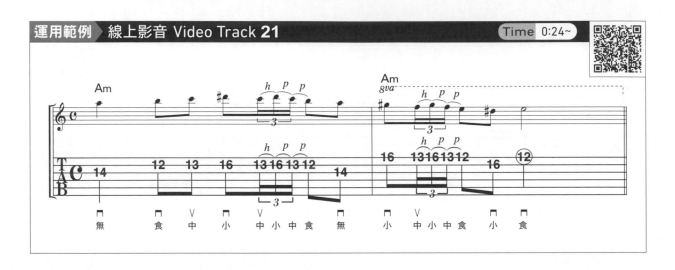

週五／週六 Fri Sat 活用連續間隔半音的樂句

活用第 4 弦的 13、14、15 格連續半音的樂句。

經由全撥弦彈奏方式，可做出古典鋼琴的細節感。為了更帶出古典的味道來，要注

意讓第 2 小節的各音切短一點 (Staccato)。

就算是同樣音階，節奏與音色，或技巧的不同，就能做出超越風格的演奏，一定要記住這一點。

運用範例 線上影音 Video Track **21**　　　　Time 0:32~

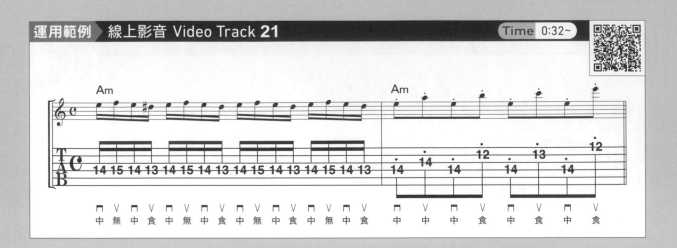

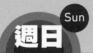

週日 Sun

將音階實際運用在樂句中 SOLO

大量使用「連續半音間隔」與「一音半跳躍」的獨奏樂句。整段都用到了左手的各種技巧，音量的大小不要過於極端的變化，一邊檢查一邊演奏吧！

運用範例 線上影音 Video Track **21**　　　　Time 0:40~

以音程列表，方便背住音階

將本書介紹過的音階一口氣羅列出來。用音程列表，以視覺的直觀方式來理解各音階間的不同處。

在本文中也一直有提到，記住音階組成音中，各音與根音的音程差（度數）與數字表列（級數觀念），再分析各音階間的共通音與不同的音，將更有利於將音階記住並有效地去運用。因此卷末附錄會介紹以半音為單位的度數表，做為上述概念的推演輔圖。

下面的表也曾在第28頁列出，這是以A音為計算基準（根音）的度數表表列。首先，看著個表，我們來複習一下音程度數的標記方式吧！

然後繼續審視下頁之後的各音階度數表。藉由這些表列，任何調性、任何音階的組成音差異，都能一目瞭然地掌握，讓你能瞬間明瞭如何在各音階間自如地轉換。

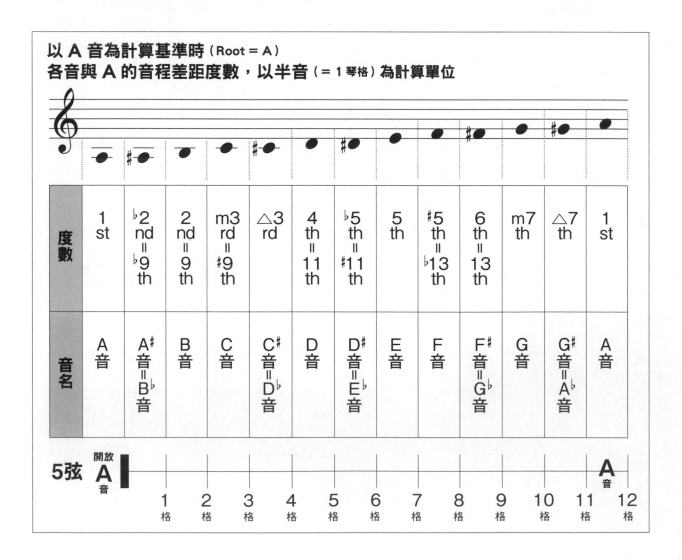

五聲音階系列

P.10~P.27

◎Minor Pentatonic、Major Pentatonic、Mix Pentatonic

首先是全樂風都會使用的五聲音階系列。表的橫格以半音為單位，也就是1格為區隔。而和弦名（Tension和弦）的標記的度數的寫法是9、11、13等。

比較看看。Minor Pentatonic Scale是將Aeolian Scale（參照P.126）的9th（＝2nd）與♭13th（＝♭6th）去除的音階。

Major Pentatonic Scale是將Ionian Scale（參照這頁的下段）的11th（＝4th）和△7th去除的音階。然後將這兩個音階的組成音合體後就成為Mix Pentatonic Scale。五聲音階系列可以在全部的七和弦上使用。

Minor Pentatonic Scale	1			m3		11		5			m7		1
Major Pentatonic Scale	1		9		△3			5		13			1
Mix Pentatonic Scale	1		9	m3	△3	11		5		13	m7		1

大調音階系列

P.30~P.49

◎Ionian、Mixolydian、Lydian、Lydian Seventh Scale

比較一下本書分類中，大調系列的4個音階吧！

組成音之上，有權決定調性是大調或小調的是第三音（＝3th）。這裡4種音階的第三音（＝3th）全部都是△3rd。依此為本再分別各音階的特徵音，這樣就可找出對到音階味道的和弦。

Major Pentatonic Scale系列是以Ionian Scale為本，再記住其他的音階。例如Mixolydian Scale的話，要想著它是「Ionian Scale的第7音下降半音」，會更好記。而Lydian Seventh Scale則需要把握Lydian Seventh Scale與Lydian Scale這兩個音階的關係性會比較好記。

Ionian Scale	1		9		△3	11		5		13		△7	1
Mixolydian Scale	1		9		△3	11		5		13	m7		1
Lydian Scale	1		9		△3		♯11	5		13		△7	1
Lydian Seventh Scale	1		9		△3		♯11	5		13	m7		1

Minor Scale
▌小調音階系列

➡ P.52~P.83

◎Aeolian、Dorian、Harmonic Minor、Melodic Minor、Phrygian、Locrian

比較一下小調音階系列 6 種音階吧！全部的音階上，第 3 音都是 m3rd。

比較的基準是 Aeolian Scale。Aeolian Scale 的 ♭13th 上昇為 13th 就成為 Dorian Scale，9 th 下降為 ♭9 th 就成為 Phrygian Scale。再將 Phrygian Scale 的 5th 下降半音就成為 Locrian Scale 了。

Harmonic Minor Scale 是 Aeolian Scale 的 7th 上昇為 △ 7th，與 ♭13th 的

距離拉開為 1 音半。為了將這個距離以自然的型放進來，♭13th 變化為 13th 就是 Melodic Minor Scale 了。還有，也可以記憶 Melodic Minor Scale 是 Ionian Scale 的 △ 3rd 下降到 3rd。以好記的方法來記憶它們。

Aeolian Scale	1		9	m3		11		5	♭13		m7		1
Dorian Scale	1		9	m3		11		5		13	m7		1
Harmonic Minor Scale	1		9	m3		11		5	♭13			△7	1
Melodic Minor Scale	1		9	m3		11		5		13	△7	1	
Phrygian Scale	1	♭9		m3		11		5	♭13		m7		1
Locrian Scale	1	♭9		m3		11	♭5		♭13		m7		1

延伸音階系列

P.86~P.105

◎Altered、Whole Tone、Diminished、Combination of Diminished

Tension 音階系列和基本的七和弦相對應。Altered Scale 是由七和弦的組成音（5th 除外）和 Altered Tension Note ♭9th、9th、♯11th、♭13th 所構成。

Whole Tone 是全音間隔，Diminished 是全音－半音間隔的反覆，Comdimi 是半音－全音的間隔反覆，組成音以整齊的規則排列，也稱為對稱音階，特徵是很容易記住它在指板上的位置。

Altered Scale	1	♭9		♯9	△3		♯11		♭13		m7		1
Whole Tone Scale	1		9		△3		♯11		♯5		m7		1
Diminished Scale	1		9	m3		11	♭5		♭13	13		△7	1
Combination of Diminished Scale	1	♭9		♯9	△3		♯11	5		13	m7		1

民族音階系列

P.108~P.123

◎Spanish 8 Notes、Ryukyu、Hirazyosi、Hungrian

放出強烈個性的民族音階，各自有著相似組成音的音階。

Phrygian Scale 加上 △3rd 就成為 Spanish 8 Notes Scale。Ionian Scale 去掉 9th 和 13th 就成為 Ryukyu Scale。Aeolian Scale 去掉 11th 與 7th 就成為 Hirazyosi Scale。Harmonic Minor Scale 的 11th 變為 ♯11th 就成為 Hungrian Scale。

以 "Ryukyu Scale 是「去掉 26 的 Ionian Scale」，Hirazyosi Scale 是「去掉 47 的 Aeolian Scale」" ……等方式，做出一些口訣來讓各音階組成音能簡單的被聯想起來，是個很有效果的背誦方法。

Spanish 8 Notes Scale	1	♭9		m3	△3	11		5	♭13		m7		1
Ryukyu Scale	1				△3	11		5				△7	1
Hirazyosi Scale	1		9	m3				5	♭13				1
Hungrian Scale	1		9	m3			♯11	5	♭13			△7	1

Guitar magazine | 只要猛烈練習1週！
掌握吉他音階的運用法

●作者：海老澤祐也 YUYA EBISAWA
●翻譯：梁家維　張芯萍

●發行人／總編輯／校訂：簡彙杰
●美術：朱翊儀
●行政：楊壹晴

●發行所：典絃音樂文化國際事業有限公司
　　　　　www.overtop-music.com
　　電話：+886-2-2624-2316
　　傳真：+886-2-2809-1078
　　E-Mail：office@overtop-music.com
　　聯絡地址：新北市淡水區民族路10-3號6樓
　　登記地址：台北市金門街1-2號1樓
　　登記證：北市建商字第428927號

--

《日本Rittor Music編輯團隊》
●發行人／編輯：古森優
●總編輯：三上裕介
●版面設計：柴垣昌寬
●樂譜膳寫：セブンス
●DTP：若杉さおり（ANTENNNA）
●附錄CD母帶工程師：角智行

--

●定價：NT$ 540元
●掛號郵資：NT$ 80元 / 每本
●郵政劃撥：19471814　戶名：典絃音樂文化國際事業有限公司
●印刷工程：國宣印刷有限公司
●出版日期：2023年4月 二版

線上影音示範
Youtube 專屬頻道

典絃音樂文化國際事業有限公司　　RittorMusic